콘텐츠 ——

—— 문화를

건너다 ——

# 콘텐츠 —— 문화를 건너다 ——

전현택 지음

# 문화를 넘어가면
# 콘텐츠는 다르게 해석된다

중국 드라마를 보면 낯설다. 무의식적으로 TV 채널을 넘기다가 변발한 사람들이 무술을 하는 중국 드라마가 보이면, 대부분의 사람들은 바로 채널을 바꾸게 된다. 중국 드라마가 익숙하지 않기 때문이다. 오랜 기간 우리나라와 중국은 같은 고전을 읽고 같은 한자를 사용하면서 문화적으로 많은 교류가 있었지만, 현재 우리나라 일반 대중에게 미국 영화와 드라마는 익숙한 반면 중국 콘텐츠는 낯설다. 우리나라 사람들이 어린 시절부터 미국 콘텐츠를 더 많이 접할 수 있었고, 미국 콘텐츠의 영향을 받은 우리나라 콘텐츠가 다양한 장르에 확산되어 있기 때문이다.

우리나라 사람들이 가장 공감할 수 있는 콘텐츠는 우리나라 콘텐츠이다. 유사한 정서와 경험을 가진 사람들이 만든 콘텐츠이기 때문이다. 우리나라 콘텐츠라면 배우의 간단한 표정이나 반응을 보는 것만으로도 상황을 이해하고 웃거나 울 수 있다. 영화 『기생충』이 전 세계에서 인정받고 많은 외국인들이 감상하였지만, 우리나라에만 있는 반지하 주거공간의 의미를 한국인처럼 이해한 외국인은 많지 않다. 그러나 한국의 독특한 사

회, 경제, 문화를 정확히 알지 못한다고 해서 외국인이 『기생충』의 주제나 전체 스토리를 이해할 수 없는 것은 아니다.

물론, 콘텐츠를 감상하는 사람은 자신이 해석하고 이해하는 범위 안에서 콘텐츠의 의미를 찾고 그 콘텐츠를 재미있게 즐기는 것만으로도 충분하다고 할 수 있다. 그러나 콘텐츠를 공부하는 사람은 콘텐츠를 정확하게 이해하려고 노력해야 하고, 동시에 자신이 제작한 콘텐츠가 다른 문화권에서 어떻게 이해되고 해석되는지 고민해야 한다. 동일한 콘텐츠가 국가와 문화에 따라서 다르게 평가되고 해석되기 때문이다. 각국의 문화 특징을 이해하면 그 나라에서 제작된 콘텐츠를 이해하는 데 도움이 되고, 동시에 해당 국가로 우리 콘텐츠가 진출하는 것을 고려하여 콘텐츠 기획 단계부터 준비할 수 있다.

다른 문화권의 콘텐츠를 이해하기 위해 우선적으로 필요한 것은 콘텐츠에서 드러나는 우리나라의 문화와 특성에 대한 이해이다. 다른 문화의 콘텐츠를 분석하는 기준으로 우리나라 콘텐츠에서 나타나는 우리나라 문화코드를 아는 것이 중요하다. 그리고 우리나라 콘텐츠의 과거와 현재, 미래에 중요한 국가는 미국, 일본, 중국의 문화코드를 이해하는 것이 필요하다.

이 책은 성공회대학교에서 2013년부터 진행한 '글로벌 문화코드와 콘텐츠' 강의 내용을 토대로 한다. 강의를 진행하면서 콘텐츠 분야 다른 교수님들과 전문가들의 좋은 강의나 발표를 참조해서 내용과 형식을 빌려온 것이 부분적으로 포함되어 있다. 따라서 이야기 전개의 순서와 예시의

중복이 있을 수 있으나, 모든 내용을 재해석하고 다른 관점을 표현하려고 노력하였다. 강의와 책 내용에 도움을 준 많은 분들께 감사한 마음을 전한다.

# CONTENT

# CONTENT

CONTENTS

# CONTENTS

# 1.
# 문화가 다르면 해석이 다르다

자동차를 선물 받게 된다는 즐거운 상상을 해 보자. 차종은 정해져 있지만, 색상은 원하는 대로 선택할 수 있다. 그렇다면 어떤 색상을 선택하겠는가? 공짜로 받는 것이니 무조건 튀는 색깔을 고를까, 아니면 나중에 중고로 팔게 되었을 때를 고려하여 무난한 색깔을 고를까? 그 색상을 마음속에 담아두고, 다른 나라의 사람들은 어떤 색을 골랐는지 알아보려고 한다.

2010년 기준으로 우리나라 사람들이 가장 많이 선택하는 색상은 은색이다. 그 다음은 검은색, 흰색, 회색 순이다. 거의 90%가 무채색 계열의 차량을 선택한 것이다. 그렇다면 다른 나라는 어떨까? 유럽에서는 검은색, 회색, 은색, 흰색 순의 색상을 선택했다. 우리나라처럼 무채색 계열의 비중이 높지만, 우리나라는 무채색 계열이 90%에 달한 반면 유럽은 70%에 가까운 사람들이 무채색을 선택했다. 빨간색이나 파란색을 선택하는 사람들도 우리나라보다 많으며, 우리나라에서는 거의 찾지 않는 노란색

이나 보라색을 찾는 사람들도 대략 1% 정도 존재한다. 미국과 캐나다, 즉 북미 역시 무채색 계열의 비중이 높고, 그중에서도 흰색이 가장 많은 선택을 받았다. 유럽에서는 파란색이 빨간색보다 조금 더 높은 비율을 차지하는 반면, 북미에서는 독특하게도 빨간색이 11%나 차지하고 있다.

인도의 경우는 어떨까? 인도에서도 무채색 비율이 높은 비중을 차지하고 있다. 하지만 검은색을 선택하는 비중은 8%, 회색을 선택하는 비중은 9%로 다른 나라에 비해 무채색의 비중이 낮은 편이다. 또한, 다른 나라에서는 찾아보기 힘든 갈색과 베이지색이 3위로 올라가 있다. 이 사례를 통해 문화권에 따라 사람들은 각기 다른 선택을 한다는 것을 알 수 있다. 물론, 2020년대로 넘어오면서 각 문화권별 사람들이 고르는 자동차의 색상이 유사해지고 있는 추세이긴 하지만, 여전히 미세한 차이가 있다.

뿐만 아니라 각 문화권에 따라 선호하는 자동차의 종류도 다르다. 전 세계에서 중형 세단을 가장 좋아하는 나라는 아마 한국일 것이다. 반면, 유럽에서는 소형차가 훨씬 인기가 많다. 1980년대에 우리나라에서 본격적으로 마이카(my car) 시대가 시작될 무렵, 많은 사람들은 자동차를 이동의 수단을 뛰어넘는 권력과 부의 상징으로 인식했다. 당시 군대나 정부부처에서 검은색 자동차를 많이 사용하다 보니, 검은색 자동차는 권력을 가진 사람들이 타는 자동차라는 인식이 생겨났다. 그때는 권위주의 사회였고, 권력을 가진 소수가 선망의 대상이 되는 시대였다. 이 시대에는 많은 사람들이 권력을 선망하고, 권력자처럼 보이고 싶어했다. 그 결과, 많은 사람들이 검은색 자동차를 선호하게 되었다.

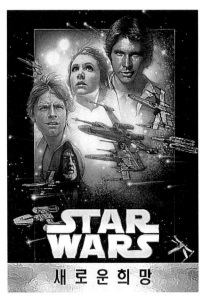

『스타워즈 : 에피소드4 - 새로운 희망』,
1978, 루카스필름 애니메이션, 20세기 폭스 사.

반면, 유럽은 교통환경 때문에 큰 차들이 다니기 어려웠다. 큰 차는 주차하기도 어려웠고, 큰 자동차가 권력을 상징한다는 생각도 없었다. 그들에게 자동차는 그저 이동수단이었다. 우리나라와 자동차에 대한 문화코드가 달랐던 것이다.

우리나라 사람인 자니 윤은 1960년대에 미국으로 유학을 갔다가 미국에서 코미디언 생활을 시작했다. 1980년대에 한국으로 들어와서『자니 윤 쇼』라는 대담프로그램을 진행하기도 했다. 자니 윤이 1970년대 미국 코미디 프로그램에서 스탠딩 코미디를 하는 모습을 보면, 미국 사람들이 그의 말 한 마디에 웃음을 터뜨리는 것을 알 수 있다. 과연 우리나라 사람들은 미국 사람들이 웃을 때 같이 웃을 수 있을까? 우리나라 사람들은 미국의 관중들이 왜 웃는지를 이해하기 어려울 것이다. 미국 사람들과 우리나라 사람들은 무슨 차이가 있는 것일까?

미국의 대표적인 영화인『스타워즈』는 미국 사람들이 '미래의 역사책'이라고 할 정도로 사랑받는 콘텐츠로, 1970년대 후반부터 현재까지 꾸준히 에피소드가 만들어지고 있다. 역대 미국의 역대 흥행 Top 1, 8, 9위를 모두『스타워즈』시리즈가 차지하고 있을 정도로 인기가 많다. 이런『스타

워즈』가 우리나라에서는 얼마나 홍행했을까? 1978년, 우리나라에서 『스타워즈』가 처음 개봉했을 때 35만 명의 관객이 이 영화를 관람하였다. 작은 숫자는 아니지만, 미국에 신드롬을 가져온 것에 비해서는 초라한 성적이다. 미국에서 1위를 하는 콘텐츠가 우리나라에서는 70위권 밖에 위치하고 있다.

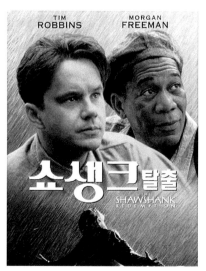

『쇼생크 탈출』, 1995, 캐슬록 엔터테인먼트, 콜롬비아 픽처스.

『쇼생크 탈출』(1994)은 전 세계에서 수많은 사람들이 가장 감동적인 작품으로 뽑고 있는 영화이다. 그런데 『쇼생크 탈출』이 처음 개봉했던 당시에는 이 영화에 아무도 관심이 없었다. 2500만 달러를 투자해서 2800만 달러의 수익을 얻었는데, 이는 거의 성공하지 못한 것이라고 볼 수 있다. 물론 완전히 망한 것은 아니지만, 팀 로빈스와 모건 프리먼이라는 스타 배우가 출연했고, 대형 프로젝트였던 작품치고는 낮은 성적이었다.

우리나라에서는 달랐다. 우리나라에서 『쇼생크 탈출』이 개봉했을 때, 100만 명 이상의 관객들이 이 영화를 관람했다. 『쇼생크 탈출』이 미국에서 홍행하지 못했기 때문에, 이 영화를 수입한 우리나라 영화사는 불과 5천만 원에 전체 판권을 구입할 수 있었다. 그 영화사는 당시 영화 관람료가 4천원이라고만 해도, 100만 명 이상의 관객이 영화를 관람했기 때문

에 큰 수익을 보았을 것이다. 1994년에 미국에서 완전히 망했던 영화가 1995년에 한국에서 개봉하자, 그해 개봉한 외국영화들 중에서 최고에 가까운 성적을 낸 것이다. 어떻게 이런 일이 일어날 수 있었을까? 자동차의 색상, 자니윤의 스탠딩 코미디, 『스타워즈』와 『쇼생크탈출』의 사례를 보면서 이야기할 수 있는 것은 하나이다. 바로 '문화적 차이'다.

# 2.
# 문화코드의 정의와 개념들

    '문화코드'란 무엇일까? '문화'와 '코드'의 개념을 먼저 알아보려고 한다. '문화'를 가리키는 여러 정의가 있는데, 여기에서는 '인간의 가치와 태도를 결정하는 것'이라고 정의하려고 한다. '코드'는 '소통을 위한 기호체계'를 뜻한다. 이 두 가지 정의를 종합하면, 문화코드는 '각 집단의 특정한 행동패턴을 형성하는 기호체계'라고 볼 수 있다. 이뿐만 아니라 다양한 문화코드의 정의가 있다. 인류학자 클로테르 라파이유(Clotaire Rapaille)는 문화코드란 '일정한 대상에 부여하는 무의식적 의미'라는 정의를 사용했다. 인류학자 루스 베네딕트(Ruth Fulton Benedict)는 문화가 여러 부분의 단순 집합이 아니라 이들의 독특한 상호관계에 의한 통합체이며 가치 관념이나 인생관으로 사람의 행동을 규제한다고 말했다. 이것은 문화에 대한 정의지만, 문화코드와 관련된 내용이 많이 포함되어 있다고 볼 수 있다. 그 외에도 '사회나 계급 등의 특징에 따라서 규약이나 관례가 생기는 것'도 문화코드이다.

신호등은 빨간불이면 멈추고, 초록불이면 건너간다는 약속이다. 그런데 예전에는 신호등의 초록불을 파란불이라고 하는 경우가 종종 있었다. 그러나 그것은 소통을 위한 기호체계였을 뿐, 초록색이나 파란색이라고 하는 색깔 자체는 크게 상관이 없었다. 사람들이 딱히 불편해하지 않고, 서로 이해할 수 있기만 하면 충분했기 때문이다. 모든 문화는 무언가를 해석하는 코드가 서로 다르다. 어떤 문화권에서는 태양이 기쁨이나 밝음의 상징이지만, 다른 곳에서는 두려움의 상징이기도 하다. 우리나라에서는 검은색이 죽음을 의미하지만, 다른 나라에서는 고귀함을 의미하기도 한다. 이처럼 모든 문화는 용어에 대한 해석, 즉 코드가 다르다. 사물과 언어, 형상, 환경에 숨겨진 코드를 찾아내면 인간과 세계가 현재와 같은 방식으로 작동하는 이유를 추측해볼 수 있다. 문화코드는 한 사회와 그 사회의 구성원들이 가지고 있는 공통적인 문화적 관점을 이해할 수 있는 도구가 된다. 문화코드를 이해하고 나면, 미국 사람들에게는 『스타워즈』가 의미 있고 재미있지만 우리나라 사람들에게는 그렇지 않은 이유를 알 수 있다.

문화코드는 각 집단의 특정한 행동패턴을 형성한다. 우리나라의 수업시간에는 거의 모든 학생들이 강의를 듣는 동안 비교적 조용하게 앉아있을 것이다. 이러한 행동양식은 대한민국의 문화 속에서 만들어진 것이다. 문화가 우리의 행동에 영향을 주고, 행동의 의미를 규정하는 셈이다. 하지만 미국의 수업시간은 어떨까? 미국 학생들은 한국 학생들보다 훨씬 편안한 자세로 수업을 들을 것이고, 중간 중간 손을 들고 질문을 하는 경우도 많을 것이다. 미국문화가 미국식 행동방식을 낳은 것이다.

이처럼 우리나라의 문화코드를 제대로 이해하기 위해서는 다른 나라의 문화코드를 아는 것이 매우 중요하다. 다른 나라와의 비교를 통해 우리나라만의 특징을 보다 분명히 알 수 있기 때문이다. 예를 들어, '전세'라는 부동산 제도는 전 세계에서 우리나라에만 있는 제도이다. 다른 나라의 부동산 제도에는 매매와 월세만 존재한다. 다른 나라의 부동산 제도에 대해 무지한 사람은 전세 제도가 보편적인 제도라고 생각하기 쉽다. 전세 제도가 얼마나 독특한 제도인지를 깨닫기 어려운 것이다. 하지만 해외의 부동산 제도에 대해 공부한다면, 우리나라의 전세 제도가 어떤 점에서 특이한 것인지를 느낄 수 있게 될 것이다.

그렇다면, 문화콘텐츠와 문화코드는 어떤 관계일까? 이를 '기표'와 '기의'의 비유를 들어 설명하려고 한다. 언어철학자 소쉬르(Ferdinand de Saussure)는 세계를 분석하는 틀로 '기표'와 '기의'라는 개념을 이용했다. '기표(signifier)'는 문자나 소리를 나타내는 것이고, '기의(signified)'는 의미와 개념을 나타내는 것이다. 이 기표와 기의가 합쳐져 '기호'가 된다. '나무'라는 글자는 기표이고, 진짜 나무나 그 이미지는 기의인 것이다.

기표와 기의의 개념을 문화콘텐츠와 문화코드에 비유한다면, 문화콘텐츠는 기표이고 문화코드는 기의라고 할 수 있다. 문화 및 문화코드가 문화콘텐츠라는 것으로 드러나기 때문이다. 문화콘텐츠는 한 사회의 창조적 활동에 의해 만들어진다. 영화, 연극, 애니메이션, 웹툰 모두 자신의 문화로부터 자양분을 얻으며 성장한 사람의 창조적 활동에 의해 만들어진다. 따라서 문화콘텐츠는 그 사회가 가지고 있는 문화적 질료들을 필연적으로 내재할 수밖엔 없다. 이러한 문화적 요소들이 문자, 영상, 이미지

라는 기표를 통해 드러나는 것이 바로 문화콘텐츠이다. 영화나 드라마를 보면서 등장인물의 상황에 공감하고, 웃거나 울 수 있는 이유는 수용자의 문화코드가 그 콘텐츠를 제작한 사람의 문화코드와 일치하기 때문이다. 그러므로 문화코드는 사회구성원의 내면에 존재하는 기의라고 볼 수 있다. 문화코드를 공부하는 이유는 시각적으로 드러나는 콘텐츠의 이미지뿐만 아니라 그 이면에 숨은 모습을 알기 위해서라고 할 수 있다.

한 문화권의 문화상품이 문화코드가 다른 문화권으로 진입할 때는 문화적 할인이 발생한다. 문화적 할인(cultural discount)이란, '한 문화권의 문화상품이 다른 문화권으로 진입했을 때 그 문화적 차이로 인하여 어느 정도 가치가 떨어지는 현상'이다. 한국 사람이 인도의 영화를 보면 쉽게 마음이 끌리지 않거나 주인공의 심리를 이해하기 어려운 경우가 있다. 이런 경우 문화적 할인율(cultural discount rate)이 높다고 한다. 즉, 문화적 할인율이 높아질수록 문화코드가 다른 것이다. 바꾸어 말하면 문화적 할인율이 낮으면 문화코드가 크게 다르지 않은 것이다.

콘텐츠를 만들 때 외국인들에게 어떻게 수용될지를 고려하지 않고 만들었는데도 해외에서 인기가 있다면, 그 이유가 무엇인지에 대해 생각해볼 필요가 있다. 방탄소년단이라는 그룹이 처음 시작될 때, 방시혁 대표는 처음부터 해외시장을 집중적으로 공략하겠다는 목표를 갖고 있지는 않았다. 경쟁이 워낙 치열하기 때문에 어쩌면 한국에서 살아남기만 해도 성공이라고 생각했을 수도 있다.

하지만 방탄소년단은 아시아를 넘어 세계 각국으로 확산되었으며, 지

금 이 순간에도 세계인의 사랑을 받고 있다. 2020년에는 「다이너마이트」라는 신곡을 발표하고, 빌보드 차트 1위에 오르기도 했다. 이 곡은 가사 전체가 영어로만 되어 있고, 가사나 곡 스타일에도 영미권의 문화코드를 반영하고 있다. 전 세계 사람들에게 어필하기 위해 이러한 방식을 이용한 것이다.

우리나라의 콘텐츠를 해외로 진출시킬 경우뿐만 아니라, 해외의 콘텐츠를 받아들일 때도 전 세계의 취향과 트렌드를 맞추려는 노력이 필요하다. 아무리 훌륭한 작품도 문화코드가 맞지 않으면 해외로 진출하기 어렵고, 해외에서 수입된 작품들 역시 우리나라에서 수용되기 어렵다. 『스타워즈』나 인도의 발리우드 영화, 변발한 아저씨들이 나오는 중국영화 등이 재미가 없어서 배척하는 순간, 위대한 스토리나 심오한 주제를 가진 콘텐츠를 영영 놓칠 수도 있는 것이다.

이처럼 새로운 양식의 문화로 변화되는 과정이나 그 문화를 받아들인 결과를 '문화접변(acculturation)'이라고 한다. 대부분의 문화접변은 식민 통치나 전쟁, 이주, 선교활동, 외교, 비즈니스 등을 통해 발생한다. 문화접변이 일어나면 문화코드가 다른 집단으로 전환 및 이전되고, 그 문화코드에 의해 행동패턴이 변화한다. 우리나라는 36년 동안 일본의 식민 통치를 받으면서 문화접변이 일어났다. 그 과정에서 일본어, 일본 사람들의 의복, 지배양식 등이 전파되었다. 그 잔재는 아직까지도 남아있다. 이처럼 문화코드는 고착되어 있는 것이 아니라, 문화접변을 통해 변형될 수도 있다.

문화접변의 대표적인 사례로 생수 판매를 들 수 있다. 지금 우리나라 사람들은 마트에서 생수를 판매한다는 사실에 익숙하다. 많은 사람들이 일상생활 속에서 생수 페트병을 가지고 다니기도 하고, 마실 것을 사러 갔을 때도 음료수보다 생수를 더 선호하는 사람도 있다. 그러나 우리나라에서 생수가 판매되기 시작한 것은 얼마 되지 않았다. 세계 최초의 생수 판매는 1970년 중반 미국에서 시작되었고, 한국에서도 1985년부터 생수를 팔기 시작했다. 처음에는 대다수의 사람들이 돈을 주고 물을 사 먹는 것을 이상하게 생각했다. 1985년보다 10여 년 전부터 생수를 팔던 미국에서는 생수를 사 먹는 문화가 정착되어 있었지만, 같은 시기의 한국은 그렇지 못한 상태였던 것이다.

이처럼 대중이 특정 상품을 받아들일 준비가 되어있지 않다면, 초기에 그 상품을 판매하던 사람들은 실패하는 경우가 대부분이다. 생수 판매도 마찬가지였다. 생수 업체들이 수익을 내기 시작한 것은 생수를 판매하기 시작한 5년 후부터였다. 그 이후에는 수많은 회사들이 생수 판매로 큰 수익을 내고 있다. 이처럼 상품이나 콘텐츠를 누가 소비하고, 그것이 소비자에게 어떤 의미를 갖는지를 생각해 볼 필요가 있다. 2020년대를 살아가는 사람들은 생수를 돈 주고 사 먹는 것이 당연하지만, 1980년도엔 그렇지 못했듯이 말이다.

2000년대 초까지만 해도 음원을 돈 주고 사는 사람은 거의 없었다. 불법다운로드라는 개념도 없었다. 음악이 녹음되어 있는 파일은 모든 사람이 다 같이 공유하는 공공재 같은 느낌이었다. 하지만 지금은 대부분의 사람들이 돈을 내고 음원을 사는 것을 당연하게 생각한다. 문화적 환경에

변화가 생긴 것이다.

트렌드가 현상(text)에 대한 분석이라면, 문화코드는 맥락(context)에 대한 분석이다. 사람들이 검은색 옷을 많이 입고 다닌다는 현상을 분석하는 것은 트렌드이다. 한편, 사람들이 왜 검은색을 좋아하는지를 고민하는 것은 문화코드이다. 이처럼 현상의 근저에 깔린 맥락을 이해하기 위해서는 문화코드를 파악하고 분석할 수 있어야 한다. 트렌드 분석을 하면『스타워즈』가 미국에서 가장 인기 있는 콘텐츠라는 현상을 알 수 있다.『스타워즈』가 미국에서 인기 있는 이유가 무엇인지를 알아내기 위해서는 문화코드를 분석하고 이해할 수 있어야 한다. 문화코드는 콘텐츠에 있어서 트렌드보다 훨씬 더 근본적이고 깊숙한 토대를 구성하는 것이다.

미국, 우리나라, 일본의 코미디 방송을 비교하며 문화코드의 차이를 알아보려고 한다. 우선 미국에는 스탠딩 코미디라는 장르가 인기를 끌고 있다. 제리 사인펠트와 루이스 스젤스키 같은 미국 스탠딩코미디의 대가들은 전 세계 코미디언 수입의 최상위권을 차지하고 있다. 특히 제리 사인펠트는 포브스가 선정한 2015년 최고 연봉 코미디언 순위에서 1위, 2016년 2위, 2017년 1위를 차지하고 있다. 2016년 6월부터 2017년 6월까지 사인펠트가 얻은 수입은 6900만 달러, 한화로 약 770억 원 정도이다. 우리나라 코미디언들의 수입과는 큰 차이가 있다.

하지만 우리나라 사람들은 미국의 스탠딩코미디를 완벽하게 번역해 놓아도 재미를 느끼지 못하는 경우가 많다. 스탠딩 코미디는 한 명이 무대에 서서 말로 웃음을 주는 코미디 방식인데, 우리나라에서는 이런 것이

흔하지 않기 때문이다. 우리나라에는 개그콘서트 같은 소극장 코미디 프로그램이 주를 이루고 있다. 물론 현재 개그콘서트 포맷의 인기가 떨어지자, 방송국과 코미디언들은 새로운 포맷들을 실험하면서 새로운 코미디 프로그램을 마들어내고 있다. 그 새로운 포맷은 우리나라 특유의 문화와 2020년대라는 시대상에 가장 잘 맞는 형태로 만들어지고 있다.

우리나라 사람들이 미국의 스탠딩코미디를 보고 웃을 수 없는 또 다른 이유는 그 내용 때문이다. 미국의 뉴욕은 80%의 주민이 마이너리티, 즉 소수자로 분류된다. 미국은 기독교 백인을 주류라고 여기고, 아시아인이나 흑인들, 라틴계 사람들을 비주류로 부른다. 따라서 뉴욕에 사는 사람의 80%가 마이너리티인 셈이다. 소수자가 소수가 아닌 것이다. 스탠딩코미디에 나오는 코미디언들은 이러한 내용으로 코미디를 한다. 미국의 수많은 대중들도 스탠딩코미디를 매우 좋아한다. 하지만 우리나라 사람들은 미국 사람들만큼 웃을 수는 없다. 미국 특유의 마이너리티 우대 정책의 현실과 문제점을 잘 모르기 때문이다. 즉, 문화코드가 맞지 않아서 웃을 수가 없는 것이다.

한편, 일본에는 보케와 츳코미라는 코미디 방식이 있다. 보케는 엉뚱한 소리를 하는 역할이고, 츳코미는 시비 거는 역할을 한다. 이러한 콤비식 만담은 우리나라에는 없는 코미디 양식이다. 1960년대에는 우리나라에도 고전적인 일본식 만담 개그를 하는 코미디언들이 있었다. 일제강점기 때 들어온 일본식 코미디가 그때까지 남아 있었던 것이다. 하지만 지금은 이런 것을 찾아보기 어렵다. 1970년대 이후 드라마적 요소를 강조하는 '웃으면 복이 와요' 같은 프로그램들이 성장하게 되면서 일본식 개그가 빠

른 속도로 사라져갔기 때문이다.

　이처럼 나라마다 코미디 프로그램이나 웃는 방식의 차이가 있다. 이러한 차이로 인해 미국에서는 혼자 하는 스탠딩코미디의 방식이, 한국에서는 여러 명의 코미디언이 합심해서 드라마적으로 웃기는 방식이, 일본에서는 두 사람의 개그콤비 방식이 주류가 되었다. 각 나라의 문화적 특징에 따라서 코미디의 형태도 달라진 것이다. 이것은 문화코드와 콘텐츠의 관계를 보여주는 사례라고 말할 수 있다.

# 3.
# 호프스테드의 문화차원모델

모든 나라와 모든 사람들은 각기 다른 문화코드를 가지고 있다. 모든 사람은 자신만의 경험을 갖고 있고, 국가나 사회도 자신만의 역사가 있다. 이러한 개별 문화코드들은 특정 기준에 의해 분류될 수 있다. 이처럼 문화에 따라 세계를 분석하는 틀 중 대표적인 사례로 호프스테드(Geetr Hofstede)의 문화차원모델을 보려고 한다.

호프스테드의 문화차원모델(Cultural Dimensions Model, CDM)은 각국의 문화와 대중을 문화적인 관점에서 분석하는 틀이다. 이 모델은 원래 미국의 IBM 본사에서 전 세계 지사들의 특성을 분석하기 위해 호프스테드에게 의뢰한 작업이었다. 호프스테드는 국가 또는 지역적인 문화 그룹이 사회와 조직, 개인의 행동에 광범위하게 영향을 미친다는 가정 하에 이 모델을 만들었다.

호프스테드는 전 세계의 국가를 6가지의 기준으로 분류했다. 그 분류

기준은 각각 '개인주의 vs. 집단주의', '권력격차의 정도', '남성적 문화 vs. 여성적 문화', '불확실성 회피의 정도', '장기지향적 문화 vs. 단기지향적 문화', '사치 vs. 절제'이다. 이 기준들이 바로 세계를 나누는 기준, 즉 문화 코드이다. 이러한 코드들을 적용해서 국가들을 분류해보면, 각 나라별로 양상이 모두 다르다는 것을 알 수 있다.

첫 번째로 개인주의(Individualism, IDV)와 집단주의(Collectivism)에 대해 알아보려고 한다. 우선, 개인주의적인 문화에서는 사람들이 자신만의 개성과 행동을 통해 자신을 드러낸다. 또한, 사회구성원들은 결집력이 약하고, 개인의 시간이나 자유, 도전, 동기 등을 중요하게 여기며 인간관계보다는 개인의 성취에 더 가치를 둔다. 수업 시간에 질문을 하기 위해 손을 드는 학생이 있고 그것이 자연스러운 모습이라면, 그 문화는 개인주의적 성향이 강한 문화라고 할 수 있다.

반면, 집단주의적인 문화에서는 가족, 종교, 학연, 지연 등과 같이 자신이 장기간 소속되어 있는 집단에 의해 정의되고 행동한다. 집단의 사회경제적 가치를 더 중요시하므로, 개인의 사생활은 공익을 위해서 방해받을 수도 있다고 여겨진다. 이런 사회에서는 구성원들이 전체의 일부로 비슷하게 행동하는 것을 더 선호한다. 여기에서는 전체가 모두 찬성하는 안건에 대해 혼자 반대하기는 어렵다. 우리나라에서는 수업 시간에 질문하고 싶어도 손을 드는 것이 부끄러워서 질문을 하지 않고 가만히 있는 경우가 많다. 집단에서 튀는 것에 대한 두려움, 나의 행동이 다른 사람에게 미칠 영향이나 자신에 대한 평가에 대해 신경을 쓰는 사람이 아직은 더 많기 때문이다. 따라서 우리나라는 집단주의에 좀 더 가깝다고 할 수 있다.

두 번째 기준은 권력격차의 정도(Power Distance Index, PDI)에 대한 분류이다. 이것은 힘의 차이에 따르는 권력의 불평등을 얼마나 인정하는지, 조직구성원들의 권력이 얼마나 균등하게 분포되어 있다고 생각하는지에 대한 정도의 차이라고 할 수 있다. 즉, 권위주의나 권력추종 성향의 정도로 볼 수 있다. 권력의 차이는 문화의 목적을 측정하는 잣대라기보다는 권력의 분포와 그 권력에 대한 사람들의 이해와 관계된다.

권력의 격차 거리가 좁은 문화에서는 권력이 균등하고 민주적인 편이다. 사람들은 지위에 관계없이 평등한 관계를 갖고 있으며, 소수 의견을 가진 사람들도 의견을 바꾸라는 압력을 별로 받지 않는다. 권력이 높은 사람들은 자신이 권력이 약한 것처럼 보이려고 노력하고, 언론에 대한 신뢰도도 낮다. 한편, 권력의 격차가 큰 문화에서는 전체주의나 가부장적인 문화가 지배적이다. 권력자들이 특권을 부여받으며, 멋진 인상을 주려고 노력하는 한편 권력을 지속시키거나 증가시키려고 노력한다.

권력격차는 그 사회의 리더를 어떻게 보느냐의 차이점으로 구분한 기준이기도 하다. 이는 리더를 동등하게 보느냐, 구성원들보다 탁월한 사람으로 보느냐로 나뉜다. 이것은 어떤 국가의 문화적 특성을 볼 때 중요한 기준이 될 수 있다. 우리나라와 미국을 권력격차의 측면에서 보면, 우리나라는 힘의 차이나 권력에 대한 불평등을 인정하는 편이고 미국은 상대적으로 인정하지 않는 편이라고 볼 수 있다.

세 번째 기준은 남성적인 문화(Masculinity, MAS)와 여성적인 문화(Femininity)이다. 호프스테드가 말하는 '남성적'이라는 것은 '행동지향적, 사실에 근

거한, 합리적, 시각적, 의사 결정'을 중시하는 방식이다. 남성적인 문화에서는 남녀 간의 차이와 성 역할이 더 강조되며, 경쟁, 확신, 포부, 재산증식, 소유 등이 높은 가치로 인식된다. 반면, '여성적'이라는 것은 '세부 지향적, 배려심 있는, 통찰력 있는, 직관적인, 말하기 좋아하는'을 중시하는 방식이다. 여성적인 문화에서는 인간관계와 삶의 질, 보육이나 보살핌, 겸손이나 평등, 생활환경 등이 높은 가치로 인식된다. 이 기준은 바꾸어 말하면 '일하기 위해 사는 문화인가, 아니면 살기 위해 일하는가'라고 할 수 있다. 호프스테드에 의하면 남성적인 문화에서는 남녀 간의 차이와 성 역할이 더 강조되고, 여성적인 문화에서는 인간관계와 삶의 질 등이 높은 가치로 인식된다.

이런 기준은 다소 전통적인 남성성과 여성성으로 문화를 판단하는 관점이라고 할 수 있다. 현재의 시각에서 보면 '남성적', '여성적'이라는 표현이 어색할 것이다. 호프스테드가 이 기준을 만든 시점이 1980년대라는 것을 알고 있어야 한다. 이 당시에는 아직 젠더에 대한 인식이 민감하던 시기가 아니었다. 전 세계가 젠더를 중요하게 의식한 것은 1990년대 이후였다. 또한, 여기에서 호프스테드는 어떤 문화가 더 우월한지를 판단하고자 한 것은 아니었다.

네 번째 기준은 불확실성 회피의 정도(Uncertainty Avoidance, UAI)이다. 구성원들이 불확실성에 대해 얼마나 불안해하는지, 불확실성을 최소화하기 위해 얼마나 노력하는지에 대한 차이로 각 지역을 분류하는 것이다. 불확실성 회피 정도의 차이는 어떤 나라나 문화가 겪었던 경험에서 비롯되기도 한다. 불확실성 회피 정도가 높은 문화의 사람들은 명시적인 규칙

과 공식적으로 구조화된 행동, 예측가능성과 확실함을 선호한다. 혁신이 궁극적으로 이점을 줄 것이라는 생각 대신 당장의 불확실성을 부담스러워하기도 한다. 문화의 구성원이 불확실한 상황이나 미지의 상태를 위협적으로 느낀다면, 그 사회는 과거지향적 혹은 안정지향적이라고 할 수 있다. 이러한 사회는 외부에서 유입되는 이방인들에 대해 거부반응을 일으키는 경우가 많고, 새로운 도전이나 모험적인 기업가 정신에 대해 부정적인 시선을 가질 수 있다.

반면, 불확실성 회피 정도가 낮은 문화의 사람들은 규칙이 묵시적이거나 유연하기를 원하며, 비공식적인 행동을 많이 선호한다. 이런 문화에서는 색다르고 새로운 것을 흥미롭게 여긴다. 따라서 신제품이나 신개념도 쉽게 도입하고 수용하는 경향을 보인다. 타인과 의견이 달라도 별로 신경을 쓰지 않고, 미래에 대한 위협이 적으므로 상대적으로 열심히 일하지 않는 모습을 보이기도 한다.

다섯 번째 기준은 장기지향적인 문화(Long Term Orientation, LTO)와 단기지향적인 문화(Short Term Orientation)이다. 이것은 과거와 현재에 가치를 두는지, 아니면 미래에 더 가치를 두는지에 대한 분류이기도 하다. 장기지향적 문화에서는 미래에 더 중점을 두고, 단기 지향적 문화에서는 현재나 과거에 더 중점을 둔다고 볼 수 있다.

장기 지향적인 문화를 가진 사회에서는 사람들이 지속, 인내, 절약, 수치심 등과 같이 미래에 영향을 주는 행동에 더 가치를 둔다. 결과가 천천히 나타나더라도 끈기와 절약, 인내를 보이는 특성을 가진다. 단기 지향

적인 문화를 가진 사회에서는 규범, 현재의 안정성, 전통의 존중, 호의에 대한 보답 등과 같이 과거나 현재에 영향을 주는 행동에 가치를 둔다. 신속한 결과를 기대하고, 남들을 따라하는 사회적 민감성을 보이기도 한다. 단기지향 또는 장기지향이라는 기준은 호프스테드의 문화차원모델에서 가장 설득력이 적은 것으로 간주되기도 한다.

마지막으로 여섯 번째 분류기준(IVR)은 사치(Indulgence)와 절제(Resrtaint)이다. 이 기준은 2010년 이후 생긴 항목이다. 앞에 있는 5가지 분류만으로도 충분히 문화적 관점으로 한 사회를 바라보는 것을 설명할 수 있으므로 이 분류는 생략하고 넘어가려고 한다. 지금까지 문화코드와 호프스테드의 문화차원모델을 알아보았다. 이번에는 한국과 미국은 각각 어떤 문화코드를 갖고 있는지에 대해 간단히 알아보려고 한다.

한국은 미국에 비해 집단주의적인 문화를 가지고 있으며 계층과 질서를 중시한다는 특성을 갖고 있다. 반면, 미국은 좀 더 개인주의적인 문화를 가지고 있으며 자유와 평등을 중시한다. 한국은 유교적 전통을 가지고 있어 인본주의를 중시하지만, 미국은 청교도적 전통을 가지고 있어 법치주의를 더 강조한다. 한국은 유일문화주의인 반면 미국은 다문화주의다. 한국인들은 고향 사람이나 고향 그 자체를 중시하는 반면, 미국인들은 미지에 대한 개척정신을 더 중요시한다. 한국에서는 자연에 대한 경외심이나 사회에 대한 존경심이 더 중요한 반면, 미국은 과학기술에 대한 신뢰가 더 높다.

# 4.
# 문화의 세계화는
# 문화코드를 이해하기 위해서가 아니다

문화코드를 공부하는 이유는 단지 우리나라 콘텐츠를 해외에 더 많이 수출하기 위해서, 더 많은 인기를 얻기 위해서가 아니다. 우리 고유의 문화와 문화코드의 긍정적인 면을 찾아내고, 그것을 더 융성하게 만들기 위해서다. 또한, 저개발국이나 개발도상국에게 우리의 문화나 문화코드를 강요하지 말아야 한다는 것을 이해하는 것도 중요하다. 더 나아가 문화와 문화코드에 대한 지식이 타국에 우리의 문화를 강요하는 도구로 사용될 수 있다는 것도 인지해야 한다.

여기에서 문화와 문화코드를 이해하려는 이유는 다른 문화권의 콘텐츠를 보면서 만든 사람의 의도를 더 정확히 파악하고, 자신의 콘텐츠가 다른 문화권으로 나갈 때 어떻게 변형되고 왜곡될 수 있는지를 이해하기 위한 것이지 문화와 문화코드의 옳고 그름이나 우월을 따지려는 것이 아니다. 그것에 대한 가치판단을 하기 위해서는 또 다른 기준이 있어야 한다.

문화와 문화코드가 다르다는 것을 인식하자는 것이지, 어떤 문화가 맞고 틀리다는 이야기를 하는 것이 아니라는 것이다.

서구사회에서 '문화(culture)'라는 단어는 야만적이고 미개한 상태에 있는 어떤 것을 인간의 노력으로 '재배하다', '경작하다'라는 의미를 포함하고 있다. 넓은 의미에서 문화는 자연에 대립되는 개념이라고도 볼 수 있다. 이처럼 문화는 자연 그대로의 산물이라기보다는 인간 지적 활동의 소산이다. 이런 문화의 특성은 문화가 자연보다 더 우월하다는 논리와 서구의 물질문명을 정당화하는 이유로 사용될 수 있다. 지적 활동의 소산이 아시아보다 서구 유럽에서 더 발전되어 있으므로, 그것이 더 문화적이라는 식의 패권주의적인 논리가 생기는 것이다. 하지만 유럽이 아시아보다 우월하다는 증거는 찾아보기 어렵다.

많은 사람들은 이러한 원칙을 머릿속으로는 이해하고 있을 것이다. 문제는 앞으로 콘텐츠를 제작하거나 감상할 때도 그러한 관점을 유지할 수 있을 것인가이다. 자기도 모르는 사이에 문화에 따라 지역이나 사람의 우열을 나누어 판단할 수도 있다는 것이다. 그렇기 때문에 항상 이런 점을 주의하며 콘텐츠를 바라보아야 한다.

전 세계의 문화가 하나의 우월한 문화코드로 통일되고, 전 세계 사람들이 그 문화코드를 다 같이 누리는 세상이 과연 바람직할까? 이런 비판적인 생각의 밑바탕에는 문화 다양성이라는 개념이 깔려 있다. 지구촌이 동일한 문화코드를 갖는 것이 과연 바람직한 것인가? 꼭 그런 것만은 아니다.

그럼에도 불구하고 이런 논리가 이데올로기로 강요되는 경우가 적지 않았다. 그 대표적인 사례가 일제강점기 동안 강제로 실시된 일본어 교육이다. 일제강점기인 1910년부터 1945년까지는 일본의 국력이 더 높았고, 생활수준도 일본이 훨씬 더 높았다. 그러므로 일본의 모든 문화코드를 그대로 이식받아야 한다고 말할 수 있을까? 일본이 강제로 우리나라를 합병하고 초등학교에서부터 일본식 교육을 시키는 것이 과연 정당한 일일까? 이것은 문화코드를 이식하는 효율적인 방법이긴 하지만, 결코 올바르다고 할 수는 없다. 경제적, 군사적으로 우월하다고 해서 그 나라의 모든 문화가 항상 우월한 것은 아니다. 더 우월한 문화라고 해서 다른 문화에 그것을 무조건 강요할 수만도 없다. 만약 사람들이 더 우월하다고 생각하는 문화를 받아들이고 싶어 하더라도, 그것을 받아들이기 위해서는 수많은 논의와 준비가 필요하다.

2000년대에 많은 갈등을 일으켰던 스크린쿼터도 마찬가지다. 2000년대 중반, 미국영화가 무제한적으로 수입되고 방영되는 것을 막기 위한 집회와 시위가 전국적으로 발생했다. 국내 영화관에서 상영되는 상영작 중 일정 비율 이상은 반드시 한국영화가 되어야 한다는 의견이 많았다. 당시만 해도 미국의 콘텐츠가 우리나라 것보다 훨씬 재미있었기 때문에, 자유경쟁이라는 보편적 시장원리를 배제하면서까지 우리나라의 영화산업을 보호하려고 한 것이다. 스크린쿼터를 끝까지 사수하려고 한 것이 옳았는지 아닌지는 지금 중요하지 않다. 어떤 문화코드가 다른 나라로 무제한적이나 강압적으로 들어오는 것에 대한 문제점을 생각해보는 것으로도 충분하다.

이처럼 문화적 차이에 대한 배려가 필요하다. 19세기 기독교 문화가 전 세계에 제국주의와 함께 전파될 때에도 기독교가 불교나 이슬람교에 비해 더 고등 종교라는 믿음이 있었다. 그때 기독교를 전파하던 선교사들은 기독교 문화로 세계를 발전시키고 번영케 할 수 있다는 사명감을 가지고 있었다. 그러나 그것은 문화제국주의적인 관념이었다.

문화코드는 콘텐츠로만 전파되는 것이 아니다. 세계화라는 경제논리 속에서 같이 확장되고 있다. 지금은 기술과 자본의 발전으로 경제력이나 우월한 나라의 문화코드가 콘텐츠를 통해서 전 세계로 일방적으로 확대될 수 있다. 지금과 같은 상황이 지속된다면, 세계가 경제적, 문화적으로 단일화될 위험성이 생긴다. 이러한 위계, 서열, 차별을 조장하는 제국주의적 시선을 극복해야 한다. 미국식의 일방적인 세계화가 아닌, 각국의 문화적 정체성을 보존하고 유지하는 바탕 위에서 호혜적인 세계화를 이루어야 한다.

이제 우리나라도 다른 나라에 문화를 수출하는 단계에 들어서 있다. 이때 한류와 같은 한국콘텐츠가 전 세계로 퍼져나가서 다른 나라에 일방적으로 이식되거나, 현지의 고유문화를 밀어내거나 변형시킬 수도 있다는 점을 잊지 말아야 한다. 따라서 우리나라의 문화코드를 전 세계로 전파하는 것에 너무 도취되어서는 안 된다. 미국의 문화코드가 우리나라를 비롯한 전 세계를 지배하고 있는 것이 문제라고 생각하는 것과 마찬가지로, 우리나라 콘텐츠가 해외에 나갈 때도 문제의식을 가져야 한다. 이를 위해 다양한 나라의 문화코드를 이해해야 한다. 우리나라의 문화코드를 이해하는 것은 기본이고, 상대국의 문화코드도 알고 있어야 한다. 그래야만

요즘 적지 않게 일어나고 있는 반(反)한류라는 부작용과 역풍을 최소화할
수 있다.

# 2장

## 문화코드와
## 오리엔탈리즘

# CONTENTS

# 1.
# 오리엔탈리즘이란?

『인디아나 존스』는 스티븐 스필버그가 감독과 제작을 맡았던 작품으로, 미국의 고고학자가 전 세계를 돌아다니면서 중요한 유물을 발견하거나 사람들을 구해주는 모험담을 그린 영화이다. 이 영화는 1980년대에 전 세계적으로 큰 인기를 끌었다. 『인디아나 존스: 미궁의 사원』에서 동양인들은 티베트의 한 국가의 왕의 식탁에서 뱀이나 원숭이의 골 냉채를 먹는 장면들이 나온다. 또한, 무지하고 무속적인 것을 믿으며 합리적이지 않고 독재 군주 밑에서 신음하면서도 무엇이 잘못되었는지도 모르는 사람들로 표현된다. 인디아나 존스는 수없이 많은 동양인들을 채찍 하나로 모두 물리치고, 몇 십 명이 달려들어도 실패하지 않고 여유롭게 승리한다. 그런데 많은 사람들은 이것을 너무 당연하고 자연스럽게 받아들인다. 대부분의 동양 사람들은 자신들의 외모가 인디아나 존스가 아닌, 인디아나 존스를 죽이려고 달려드는 동양인들과 더 비슷함에도 자신이 마치 인디아나 존스가 된 것처럼 느끼고 인디아나 존스가 승리하기를 바란다. 이 영화는 백인의 가치관에 따라 동양인들을 죽이고 자신의 목적을 달성한다

는 이야기로 볼 수도 있는데도, 그것을 보는 많은 사람들은 인디아나 존스와 함께 울고 웃는다.

이 콘텐츠가 보여주는 동양에 대한 이미지와 관점이 서양 사람들에 의해 만들어졌다는 것을 알고 있어야 한다. 이 영화를 볼 때, 서양 사람들과 자신을 동일시하면서 영화 속의 동양인을 바라보게 된다는 사실을 자각하고 있어야 한다. 이런 동양에 대한 왜곡된 인식을 '오리엔탈리즘'이라는 개념을 통해 더 자세히 알아보려고 한다.

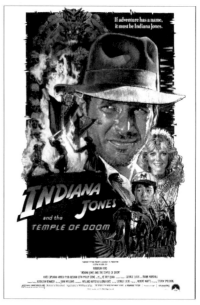

『인디아나 존스』, 1984, 루카스필름, 파라마운트 픽처스.

'오리엔탈리즘(Orientalism)'는 '오리엔트(Orient)'라는 단어에서 생겨났다. 오리엔트의 어원은 중동어로 '해가 뜨는 방향'을 의미하는 '오리엔스'이다. 유럽 사람들의 입장에서 보면 소아시아, 팔레스타인, 메소포타미아, 이란, 아라비아, 이집트 등은 동쪽이다. 유럽 사람들은 그쪽을 해가 뜨는 곳, 오리엔트라고 부르기 시작했다. 우리나라에서는 베트남, 말레이시아, 인도네시아 등이 있는 지역을 동남아시아라고 부른다. 엄밀히 말하면 우리나라 기준에서 이곳은 동남아시아가 아니라 서남아시아다. 그럼에도 이곳을 동남아시아라고 부르는 이유는 서구에서 볼 때는 그 나라들이 동남쪽에 있고, 그들이 동남아시아라고 부르기 때문이다. 서구인들의 입장

에서는 우리나라도 극동 지역(far east)이다. 유럽의 기준으로 전 세계의 나라들이 규정되었기 때문에 오리엔트라는 단어가 쓰인 것이다. 이것은 오리엔탈리즘이라는 개념의 근원이 된다.

『오리엔탈리즘』은 에드워드 사이드(Edward W. Said, 1936~2003)라는 학자가 쓴 책이다. 에드워드 사이드는 살아온 인생 자체가 오리엔탈리즘이라는 개념을 만들어내기에 적합한 환경에서 성장하였다. 사이드는 팔레스타인 사람으로 유대인들의 지역인 예루살렘 지역에서 태어났고, 이집트의 빅토리아 대학교에서 학부 시절을 보내다가 미국으로 건너가 프린스턴 대학교와 하버드 대학교에서 공부했다. 당시 유럽의 제국주의가 팔레스타인 사람들을 지배하고 있었던 시기에 태어나서 2차 세계대전 이후 유대인들이 그곳에 국가를 세우는 것을 직접 겪은 것이다. 그 후 아랍문명의 중심지였던 이집트에서 대학을 다니고, 미국에서 박사 과정을 밟고 교수로 생활했다. 사이드는 미국에서 공부를 하면서 서구 사람들이 중동 및 동양 지역에 대한 관념이 왜곡되어 있다는 것을 알게 되었다. 그는 유럽인들이 가진 동양의 이미지는 그들의 편견과 왜곡에서 비롯된 허상이라는 내용을 체계적으로 담은 『오리엔탈리즘』이라는 책을 쓰게 되었다.

에드워드 사이드에 의하면, 중동 또는 아랍 지역에 대한 유럽 사람들의 잘못된 인식이 그들의 두뇌 속에 문화코드로 박혀 있고, 그 왜곡된 문화코드가 계속해서 영향을 미치고 있다. 아랍 지역의 실제 문화와 실제로 일어나는 일들과는 상관없이, 잘못된 인식이 왜곡된 문화코드로 고착화되어서 현상을 바라보는 시각마저 비뚤어지게 만든다는 것이다. 이것은 우리나라 사람들이 일본과 중국에 대한 고정된 이미지가 있는 것과 마찬

가지다. 진짜 일본과 중국이 어떤 나라이고, 그 나라의 역사적인 배경과 문화적인 배경들이 어떤지를 공부해서 그 나라를 이해하는 것이 아닌, 고정관념으로만 이해하는 것이다. 일제시대에 일본 사람들이 우리에게 얼마나 악독한 짓을 했고, 우리나라 사람들이 독립운동을 얼마나 열심히 했으며, 일본이 현재 우리나라에게 어떻게 해 주어야 한다는 인식으로만 일본을 바라볼 경우, 현실을 정확하게 보지 못하거나 올바른 판단을 내리지 못할 수도 있다. 이러한 선입견이 고착화되어 다음 세대로 이어질 때 어떤 문제가 생길 수 있는지를 지적한 것이 『오리엔탈리즘』이라는 책이다.

이 책에서는 유럽인들이 전 세계 사람들을 '우리(유럽인)'과 '그들(비유럽인)'로 구분한다는 것을 보여준다. 유럽인들의 관점에서 유럽인들은 우월하고, 비유럽인들은 열등하다. 마르크스는 그 당시 유럽인들 중에서는 비교적 인권이나 인종에 대해 진보적인 관점을 가진 사람이었음에도 불구하고, 오리엔탈리즘적 시각을 갖고 있었다. 마르크스는 그들(비유럽인)은 스스로 자신을 대변할 수 없고, 다른 누군가에 의해 대변되어야 한다는 생각을 가지고 있었다. 단순히 일반인의 관점의 문제가 아니라, 지식인이나 리더들까지 모두 비유럽인에 대한 잘못된 관점을 갖고 있었다는 뜻이다.

이와 같은 동양에 대한 서구중심적인 시각은 비서구, 즉 '타자'에 대한 관념을 구성하는 데 불평등하게 작동된다. 미국에 대한 우리나라의 인식에도 왜곡과 허구가 존재한다. 우리나라는 6·25 전쟁 이전에 미국의 군사지배를 받았다. 1945년에 해방된 후 1948년에 정부가 수립될 때까지 미국의 장군이 우리나라를 통치했었다. 1948년에 이승만 정권이 들어선

다음에는 우리나라 사람들에 의해 정권이 유지되는 듯했지만, 1950년에 6·25 전쟁이 일어난 다음에는 미군이 전시작전권을 행사했다. 미군을 중심으로 유엔군의 지원을 받아 중국과 북한에 대항함으로써 결국 전쟁을 휴전 상태로 만들 수 있었다.

이처럼 미국은 우리나라와 함께 전쟁을 했던 동맹국이었다. 그래서 미국에 대한 우리나라 사람들의 인식 속에는 좋은 쪽이든 나쁜 쪽이든 어느 정도의 왜곡과 허구가 발생하게 되었다. 사실에 근거해서 미국을 판단하는 것이 아니라 미국은 거대한 나라, 인권의 나라, 기독교의 나라, 올바른 나라, 자신의 이익을 희생해서라도 인류의 번영을 위한 선택을 하는 나라라는 인식을 갖게 된 것이다. 미국이 6·25 전쟁 때 우리나라를 도와주었다는 생각 때문에, 미국이 베트남에 가서 전쟁을 하는 것이 베트남 사람들을 위해서라고 생각하는 왜곡이 발생했다.

지금 미국이 베트남을 위해서 참전했는지 아닌지를 따지려는 게 아니다. 미국에 대해 정확히 이해하지 못하면, 왜곡과 허구에 근거해서 미국에 대한 생각을 갖게 된다면, 미국을 잘못 이해하고 착각할 수밖에 없다. 마찬가지로 오리엔탈리즘의 관점을 비판 없이 받아들일 경우, 서양은 나의 안에 있고 동양은 밖에 있는 남의 나라가 된다. 이처럼 스스로 노력하고 공부해서 왜곡과 허구로부터 자유로운 생각을 가져야 한다. 다른 문화권이나 국가가 갖고 있는 관점을 그대로 받아들이지 않고, 우리 스스로 생각하고 판단해서 평가해야 한다.

# 2.
# 할리우드 영화 속의 오리엔탈리즘

대부분의 사람들은 평소에 외국의 소식을 접할 때 서구 언론에서 취재해서 내보내는 영상들을 많이 본다. 반면, 중동 사람들의 생활을 중동 사람의 입장에서 보여주는 영화나 뉴스는 쉽게 찾아보기 어렵다. 이처럼 할리우드 영화 속에서도 아랍인들이 왜곡된 형태로 등장하는 경우가 많다. 할리우드 영화 속에서 아랍인들은 범죄자로 나오는 경우가 많다. 『인디아나 존스』뿐만 아니라 다른 미디어에서도 아랍인들은 폭력적이고 억압적이며 비이성적인 사람으로 등장한다. 이처럼 할리우드에서 만들어지는 영화 속에는 여러 오리엔탈리즘적 요소들이 들어 있다. 이것을 시대별로 간략히 알아보려고 한다.

1980년대에 미국에서 가장 많은 관심을 받는 동양 국가는 베트남이었다. 1970년대에 발발한 베트남 전쟁은 미국이 2차 세계대전 이후 해외에서 공식적으로 패배한 첫 번째 전쟁이었다. 게다가 영국, 독일, 러시아 같은 강대국이 아닌, 동양에 있는 작고 가난한 나라에게 패배한 것이었다.

그래서인지 1970년대 후반에서 1980년대에 걸쳐 나온 영화들은 동양, 특히 베트남에 대한 이야기들이 많았다. 그 시대의 대표적인 영화 중 하나는 바로『람보(Rambo)』시리즈이다. 이 영화는 1982년~1988년에 걸쳐 3편의 시리즈가 개봉했다. 영화의 1편은 미국, 2편은 베트남, 3편은 중동을 배경으로 하고 있다. 작품은 주인공 람보와 악의 세력이라는 이분법적 구성을 갖고 있고, 미국

『람보』, 1982, 아나바시스 N.V,
Carolco 캐롤코 픽처스.

은 당연히 선한 측의 입장에 서 있고, 베트남이나 아프가니스탄의 군인들은 악의 상징으로 묘사된다. 미국 사람들은 동남아시아나 중동, 아프가니스탄에 대한 지식이 턱없이 부족한 상태에서 전쟁을 경험했다. 이 당시까지는 아직 냉전 시대가 유지되고 있었다. 그 시기에는 이런 식의 선악구도를 가진 영화들이 많이 만들어졌다.

1990년대가 되자 1980년대에 비해서는 동양에 대한 이해도가 높아졌다. 아직 베트남에 대한 고정관념은 변하지 않았지만, 일본이 경제성장을 이루고 세계무대에 등장하게 되자, 일본과 동양에 대한 생각이 점점 바뀌기 시작했다. 일본은 1945년 세계대전에서 패망한 이후 미국의 군사 통치를 받았다. 그러다가 6·25 전쟁 이후 경제가 고도로 성장했다. 우리나라에서 사용되는 군수물자를 제작하는 과정에서 많은 이득을 보게 된 것

이다. 물론 6·25 전쟁 때문에 성장했다고만은 할 수 없지만, 1960~70년대를 거치면서 지금의 전 세계 물건을 중국이 공급하는 것처럼 일본은 싼 가격에 전 세계 제조업 시장을 장악할 수 있었다. 그리하여 1980년대 중반이 되자 일본은 미국 GDP의 절반에 육박하게 되었고, 1980년대 중후반까지 거의 전 세계 2위 규모로 경제가 성장하게 되었다.

일본이 성장하면서 일본의 자금이 미국의 콘텐츠 제작에 투자되기 시작했다. 그렇게 일본의 돈을 받고 만든 콘텐츠에는 일본에 대한 부정적인 묘사가 들어가기 어려웠다. 마치 중국의 투자를 받기 시작한 최근의 미국 영화들이 중국에 대해 호의적으로 묘사하는 것과 비슷하다. 예를 들어 화성을 배경으로 한 영화 『마스(Mars)』를 보면, 미국 우주선이 미국의 우주인을 구하러 오는 과정에서 중국의 우주기지와 중국 사람들의 도움을 받는

『트루 라이즈』, 1994, 20세기 폭스,
라이트스톰 엔터테인먼트.

다. 이처럼 수많은 미국 영화 속에서 뜬금없이 중국 사람들이 등장하여 긍정적인 역할을 하곤 한다. 이러한 현상은 중국 자본이 미국에 들어가기 시작했기 때문이고, 미국의 영화가 중국시장을 의식하기 시작했기 때문이기도 하다. 디즈니 실사영화 『뮬란』도 중국 배우들이 주로 출연하지만, 미국 자본이 투자된 미국 영화다.

『미이라』, 1999, 알파빌 필름스, 유니버설 픽처스.　　『미이라3』, 2008, 알파빌 필름스, 유니버설 픽처스.

이러한 변화는 1990년대에 시작되었다. 1990년대가 되자 중국이 경제 개방을 본격적으로 시작하고, 베트남도 도이모이 정책을 펼치면서 미국을 중심으로 한 세계경제 질서에 편입되기 시작했다. 특히 많은 자본과 문화적 자산을 가지고 있던 일본은 서구인들이 동양에 대한 관점을 바꾸는 데에 중심적인 역할을 하게 되었다. 드넓고 다양한 동양 전체를 왜곡하던 미국의 오리엔탈리즘이 중동과 아랍을 왜곡하는 데에 집중되기 시작했다. 아놀드 슈왈츠제네거가 주인공으로 나오는 『트루 라이즈(True Lies)』(1994)가 그 대표적인 사례이다. 이 작품의 원작은 마피아와 싸우는 내용이었는데, 영화에서는 아랍 테러리스트들과 싸우는 것으로 변경되었다. 이제 미국 콘텐츠에 나오는 주된 적들은 베트남을 비롯한 극동아시아인들이 아닌 중동인들로 고정되었다. 그러나 아직도 중국과 한국을

비롯한 아시아 문화에 진정성 있게 접근하는 할리우드 영화는 찾아보기 어렵다.

2000년대에 들어서자 동양 배우들이 주인공이나 비중 있는 역할을 맡기 시작했다. 『미이라』 시리즈의 1편은 중동과 이집트를 배경으로 하고 있다. 3편에서는 배경이 중국으로 바뀌고, 중국인들이 비중 있는 역할을 맡기 시작했다. 자본의 필요나 출처에 의해 동양에 대한 관점이 바뀌기 시작한 것이다.

2020년 『뮬란』까지 와서는 서구의 얼굴은 보이지 않고 중국인들만 나오는 영화로 바뀌었다. 하지만 아직도 중국과 동양의 이미지가 또 다른 형태로 뒤틀리고 왜곡되고 있다.

우리나라 사람들이 베트남 사람을 악독하다고 생각한다면, 그것은 스스로의 경험이라기보다는 미국 사람들이 그려놓은 베트남 사람의 모습 때문일 가능성이 높다. 어렵더라도 스스로 그 나라의 역사와 문화와 문화코드를 공부하는 과정을 통해 콘텐츠를 비판적으로 수용하는 자세를 견지해야 한다.

아직까지는 동양에 대한 왜곡

『뮬란』, 2020, 월트 디즈니 스튜디오 모션 픽쳐스.

과 뒤틀림의 양상이 변했을 뿐, 왜곡과 뒤틀림 그 자체가 고쳐졌다고 보기는 힘들다. 서구인들이 방탄소년단이나 블랙핑크를 보면서 우리나라를 어떻게 이해하고 있을까? 그런 것들을 알고 있다고 해서 우리나라의 문화를 완전히 제대로 이해하고 있다고 보기는 어렵다. 아직도 미국 사람들은 우리를 동양의 일부분으로 보고, 동양은 무조건 보수적일 것이라고 생각할 수 있다. 물론, 일부 측면에서는 서양보다 동양이 보수적인 경우도 있겠지만 모든 것이 그렇지는 않다. 어떤 면에서는 서양이 동양보다 보수적인 측면도 있을 것이다.

이런 막연한 편견들이 방탄소년단이나 블랙핑크와 같은 소수의 사례 때문에 긍정적으로 변하지는 않을 것이다. 사실 막연하게 긍정적이기만 한 것도 문제다. 방탄소년단이나 블랙핑크를 비롯한 우리나라 가수들과 배우들이 전 세계의 문화를 석권한다면, 다른 나라 사람들은 어릴 때부터 한국의 노래와 음악을 들으며 자랄 것이다. 그러다보면 한국에 대한 무한한 동경을 갖고 한국을 긍정적으로 생각할 수 있다. 하지만 이 또한 한국에 대한 바람직한 시각이라고 보기는 어렵다. 우리나라 사람들이 어떤 역사를 갖고 있고, 어떤 특성을 갖고 있는지를 이해하지 못한 채 막연하게 환상을 품고 있는 것이라면, 그 역시도 왜곡된 시각이라고 볼 수 있다.

# 3.
## 인도에서 재탄생하는 스파이더맨

지금 세계 최고의 만화시장은 일본이고, 최고의 웹툰시장은 한국이다. 전 세계의 콘텐츠 시장을 주도하고 있는 미국에서 만화 자체의 시장은 사실 성장의 한계가 있었다. 많은 히어로물 영화들의 소재는 대부분 만화에서 나왔는데, 그 영웅만화의 소재와 주제가 너무 진부해진 것이다. 미국의 만화기업들이 새로운 판로를 모색한 곳이 바로 인도였다. 인도는 이미 13억 이상의 인구를 갖고 있을 뿐만 아니라, 앞으로 중국을 넘어 전 세계 최대의 인구대국이 될 가능성이 큰 곳이 바로 인도이다. 미국의 만화기업들은 인도에서 슈퍼히어로물을 만들기 시작했다. 그렇게 인도의 새로운 시리즈로 인도판 『스파이더맨』이 탄생했다.

오리지널 스파이더맨 시리즈의 주인공은 피터 파커였지만, 인도의 스파이더맨은 '파비트르 프라바카르(Pavirt Prabhakar)'라는 이름을 갖고 있다. 원작에는 방사능 거미에 물리면서 스파이더맨의 특징을 갖게 되었다고 나오지만, 인도편에서는 요가 수행자의 비법을 진수받아서 스파이더맨이

된 것으로 변형되었다. 원작 스파이더맨의 옷은 타이즈처럼 붙어 있는 옷인데, 인도의 스파이더맨은 인도의 현지 의상과 타이즈가 섞여 있는 모습이다.

이 만화는 인도에서 스파이더맨을 불법으로 카피한 만화가 아니라, 마블에게 판권을 사서 새로운 스파이더맨을 만든 것이다. 이런 스파이더맨의 이름, 설정, 이미지 역시 허락을 받고 바꾸어야 한다. 이때 만들어진 인도의 슈퍼히어로에는 인도의 문화코드가 반영되었다고 볼 수 있다. 이것은 인도에 대한 왜곡된 문화편견일까? 아니면 해외 콘텐츠에 대한 적한 수용일까? 정답은 알 수 없지만 새로운 시도인 것만은 분명하다.

중국이 전 세계 콘텐츠 업계에서 급부상하고 있는 것은 누구도 부정할 수 없다. 하지만 미국과 관계가 좋지 않다는 것은 중국의 한계다. 중국은 정치적, 군사적, 경제적으로 미국과 갈등을 벌이고 있으며, 화웨이를 비롯한 다양한 분야에서 미국의 견제를 받고 있다. 중국도 이를 극복하기 위해 나름대로 노력하고 있지만, 아직은 돌파구가 보이지 않는다.

머지않아 인도의 인구가 중국을 넘어 전 세계 1위가 될 것이다. 게다가 영어를 사용하는 민주주의 국가이기 때문에 정치적으로도 미국과 더 가까울 것이다. 인도와 중국의 관계가 극도로 나빠지자 인도는 점점 미국의 정치적 동반자 역할을 하고 있다. 뿐만 아니라 인도는 경제적으로도 높은 잠재력을 갖고 있다. 이러한 배경이 있기 때문에 미국에서는 미국의 만화를 인도 버전으로 재창조하는 것을 허락한 것이다. 캐릭터는 미국의 것이었지만, 현지의 설화와 민담을 활용해서 현지에 맞는 이야기를 만들어 냈

던 것은 인도 사람이었다. 그렇게 인도에서 다시 만들어진 『스파이더맨』은 세계가 공감하는 캐릭터로 다시 한 번 세계적인 콘텐츠로 거듭날 수 있었던 것이다.

이 인도판 『스파이더맨』을 볼 때 잊지 말아야 할 것은 인도의 문화코드가 듬뿍 들어가 있다는 점이다. 미국의 전략은 글로벌 영웅이었던 스파이더맨을 인도라는 로컬의 영웅으로 만들고, 로컬 영웅으로 변형된 캐릭터를 다시 글로벌 영웅으로 키워나가는 전략이었다. 이처럼 문화코드를 공부할 때는 각 문화들의 접점을 잘 찾아내는 것이 중요하다.

미국의 『스파이더맨』을 한국 사람들이 잘 수용할 수 있게 하기 위해서는 우선 미국의 문화코드를 이해한 다음, 그 중에서 한국의 문화코드와 결합할 수 있는 부분을 찾을 수 있어야 한다. 우리 콘텐츠의 미래가 그렇게 흘러가는 것이 맞는지를 따져 보는 것도 중요하지만, 이러한 시도를 통해서 양국의 문화코드를 비교할 수 있어야 한다.

인도의 영화를 '발리우드(봄베이+할리우드)'라고 한다. 발리우드에는 인도의 전통 음악극과 춤, 노래, 멜로 드라마가 복합된 장르인 '마살라(Masala) 영화'라는 주류 장르가 있다. 마살라 영화는 남녀의 애절하고 격정적인 사랑이 중심이며, 악인은 철저히 응징되는 스토리 구조를 가지고 있다. 그런데 인도의 영화가 인도 사람들뿐만 아니라 할리우드 영화처럼 외국 사람들도 받아들일 수 있게 만들어지고 있다. 멀티플렉스가 건설되기도 하고, 장르 파괴를 시도하기도 한다. 그 대표적인 영화로 『블랙(Black)』이 있다.

이때 인도 사람들에게 필요한 것은 다른 문화권 사람들이 받아들이기 어려운 문화코드 요소를 알아내고, 그 부분을 삭제하거나 약화시키는 것이다. 그와 동시에 전 세계 사람들이 공감할 수 있는 주제와 내용을 어떻게 가미시킬 것인지를 생각해야 한다. 이를 위해서는 인도의 문화코드와 미국 또는 세계의 문화코드를 조화시킬 수 있어야 한다. 이것이 문화코드를 공부하는 이유이기도 하다.

2006년, 인도에서 『크리쉬(Krrish)』라는 영화가 개봉했다. 여기에는 할리우드의 슈퍼히어로물에 발리우드 영화형식, 홍콩의 액션영화 스타일이 섞여 있다. 그리하여 노래하고 춤추는 슈퍼히어로가 등장했다. 이는 『어벤져스』에 인도의 문화코드와 인도만의 이야기 구조와 음악이 결합된 것이라고 볼 수 있다. 거기에 홍콩 액션 영화 스타일을 가미시켜서 할리우드의 히어로물과 차별화시켰다.

할리우드는 왜 동양에 대한 관점을 바꾸었을까? 동양에 대해서 더 잘 이해하고 싶어서라거나, 오리엔탈리즘을 극복했기 때문이라고 보기는 어렵다. 할리우드가 동양에 대한 관점을 바꾸게 된 것은 일본, 중국, 인도, 한국 등의 영화시장과 국력이 커졌기 때문이라고 할 수 있다. 또한 베트남, 중동, 북한 등과 같이 미국이 주적으로 삼고 있는 나라가 변함에 따라서 동양에 대한 관점도 변한 것뿐이다.

그러나 우리나라는 미국이 아니다. 우리나라는 지금 전 세계 영화의 중심에 있거나, 드라마의 중심에 있거나, 문화 전체의 중심에 있는 나라가 아니다. 그렇다면, 인도 같은 혼종을 만드는 것이 맞는가? 글로벌이 로컬

로, 다시 로컬이 글로벌이 되는 것이 과연 로컬에 더 유익한 것인가? 그것이 인도에게, 우리나라에게 더 유익한 방식인가? 이런 부분에 대한 고민이 필요하다.

지금까지 문화코드와 오리엔탈리즘을 통해 문화코드가 실질적으로 어떻게 작용되고 있으며, 어떤 문제와 폐해가 있는지를 알아보았다. 지금까지 많은 사람들이 세계를 이해해온 관점이 미국의 관점이라는 것도 알게 되었다. 따라서 좀 더 냉정하고 비판적으로 우리나라와 전 세계의 문화적 특성과 문화코드를 바라보아야 한다.

# 3장

문화코드로 바라본
우리나라

# CONTENTS

우리나라 드라마나 방송프로그램에서는 흔히 사람들이 일자로 앉아서 식사를 하는 장면들이 많이 등장한다. 식사하는 장면에서는 온 가족이 함께 있는 경우가 많다. 사실 이렇게 앉아있는 이유는 촬영을 위해서이다. 우리나라 사람들은 이런 장면을 보면서도 별로 이상하다는 생각을 하지 않는다. 그러나 외국 사람들은 이런 장면을 이상하게 생각하는 경우가 많다. 이런 현상이 발생하는 이유는 각국의 문화적인 특성과 차이 때문이다.

인도에서 큰 인기를 끌었던 영화 『바후발리(BAAHUBALI)』는 인도의 문화코드를 잘 드러내는 콘텐츠이다. 왕궁에 있던 한 소년이 왕국에서 몰래 도망쳐 나와 한 마을에서 자라서 복수를 하고 왕궁을 되찾는다는 전형적인 스토리를 가지고 있다. 하지만 그 속에서 아이가 전달되는 모습, 산을 가리키고 있는 손가락 등의 형상은 우리나라 사람들이 공감하고 이해하기 어려운 장면들이다.

운명을 건 전쟁 속
영웅의 기적 같은 사랑이 시작된다!

제63회 인도 국립영화제
작품상 수상

바후발리
더 비기닝

11월 10일 대개봉

『바후발리』, 2016, 아르카 미디어웍스.

HD REMASTERING

첫사랑을 떠올리는 가장 아련한 추억…

오겡끼데스까…?

★★★★★

멜로 영화의 전설

시대를 뛰어 넘어 오겡키데스카

21년 간의 사랑
러브레터
Love letter

2016.01.14 · 탄생21년 기념 대개봉

『러브레터』, 1999, Fuji Television Network Inc.

일본의 영화『러브레터』는 우리나라에서 성공한 대표적인 일본 영화다. 이 영화 속의 풍경, 분위기, 교복을 입은 학생들의 모습은 우리나라와 비슷하다고 볼 수 있다. 그러나 사람들의 감정이 흘러가는 방식, 학생들의 모습, 죽은 연인에 대한 태도 등은 차이가 있다. 이런 차이는 어디에서 나오는 것일까?

인도는 우리나라와는 완전히 다른 문화권이고, 다른 문화코드를 갖고 있기 때문에 콘텐츠의 내용을 이해하기 어려울 수 있다. 반면, 일본의『러브레터』는 우리나라 사람들이 충분히 공감할 수 있는 내용들이 많다. 물론 우리나라와 미세한 차이점이 있고, 그 살마들의 감정을 그대로 받아들이기 어려운 부분들도 있지만 인도에 비해서는 훨씬 적다. 이처럼 문화코드가 얼마나 차이나는지에 따라 콘텐츠를 받아들이기

쉬울 수도 있고, 어려울 수도 있다. 물론 인도의 문화를 모르는 사람도 인도영화를 보고 대강의 구조나 구성을 이해할 수는 있다. 일본 사람들의 문화적 특성이나 역사적 배경을 모르고도 『러브레터』를 대충 이해할 수는 있다. 그러나 문화적 특성을 완전히 이해한 사람이 보는 것과는 차이가 있을 수밖엔 없다.

『공동경비구역 JSA』도 1990년대에 만들어진 한국영화치고는 외국 사람들에게 큰 호응을 얻었다. 판문점의 의미, 6·25 전쟁, 남북 분단 상태, 이념전쟁이라는 우리나라의 특수한 상황을 모르는 외국 사람들이 이 영화를 완전히 이해할 수 있을까? 여기에서는 다른 나라들과 차별화되는 우리나라만의 문화코드에 대해 영상 콘텐츠를 중심으로 이야기하려고 한다. 『공동경비구역 JSA』뿐만 아니라 『남북운』, 『돌아오지 않는 해변』 같은 영화들은 모두 역사에 대한 배경지식이 있어야만 이해할 수 있다.

『공동경비구역 JSA』 같은 영화는 우리나라의 역사적 배경을 알아야 제대로 이해할 수 있는 영화이다. 한편, 다른 우리나라 영화를 이해하기 위해서는 또 다른 문화코드를 이해해야 한다. 그 영화가 만들어진 당시 우리나라의 문화코드와 흐름이 어떻게 흘러가는지, 어떻게 변해 왔는지를 알아야 한다. 1997년의 로맨스 영화는 『편지』처럼 슬픈 남녀관계를 보여주는 것이 주요 흐름이었다. 그러다가 2000년대에 들어서면서 『색즉시공』 같이 남녀 문제에 대한 새로운 관점이 나타나기 시작했다. 좀 더 시간이 지나자 『왕의 남자』처럼 동성애적 코드가 들어가는 영화까지도 나오기 시작했다. 지금 보면 이런 내용이 금기시되지도 않고 이상하지도 않지만, 그 당시에는 새로운 느낌을 주는 콘텐츠였다.

한국의 영상콘텐츠를 문화코드로 해석해보면 어떤 결과가 나올까? 우리나라의 문화코드를 어떻게 분석해야 할까? 대한민국의 문화코드를 분석하는 과정에서 적절한 방법론과 틀을 찾아낸다면, 다른 나라의 문화코드를 분석할 때도 유용하게 활용할 수 있을 것이다. 지금부터 한국의 문화코드를 전통적 문화코드와 현대적 문화코드의 기준으로 분석하고자 한다. 몇 넌 년의 시간 동안 전통적으로 유지되어 온 우리나라만의 문화코드가 있을 것이다. 현대 대한민국이 가지고 있는 문화코드도 있을 것이다.

한국의 전통적 문화코드를 '전통적인 세계관, 전통적인 사회구조, 전통적인 인간교류관'이라는 3가지 틀로 나누어 볼 것이다. 그리고 한국의 현대적 문화코드를 정치, 경제, 사회적 문화코드라는 3가지 틀을 가지고 알아보려고 한다. 다른 나라의 문화코드도 이 틀로 분석할 수 있지만, 꼭 그렇지 않을 수도 있다. 어떤 나라의 전통적인 문화코드를 바라보는 관점은 국가마다 다르기 때문에 우리나라에 통하는 방식이 꼭 정답이라고 할 순 없다. 나라마다 다를 수도 있지 만 보는 사람에 따라서도 달라질 수 있다.

# 1.
# 한국의 문화코드

## 1) 한국의 전통적 문화코드

### 전통적 세계관

서구는 일반적으로 내세적이고 유일신을 섬기는 세계관을 가지고 있다. 이슬람 문화권과 기독교 문화권이 큰 갈등 속에 있고 문명사적으로 충돌하고 있다고는 하지만, 둘 다 내세적이고 유일신적인 세계관을 갖고 있다는 공통점이 있다. 반면, 한국의 전통적인 세계관은 현세적이고 범신론적이었다. 과거 우리 민족은 모든 것에 신적인 요소가 있다는 관점을 갖고 있었다.

우리 민족은 외부의 이질적 문화를 수용하는 데에 있어서 비교적 관용적이었다. 중국문화를 수용하거나 불교문화를 받아들일 때, 그것을 적대

시하지 않고 새로운 시대를 이끌어가는 도구로 활용했었다. 조선 후기에 기독교 문명이 들어왔을 때도 조선 정부는 적대적이었지만 대중들은 그렇지 않았다. 기독교 문화도 비교적 관용적으로 들어왔다고 볼 수 있다. 이처럼 외부의 문화들은 우리나라의 발전에 큰 영향을 주었다. 6.25 전쟁 이후에는 미국문화가 많이 들어왔는데, 이때도 비교적 관용적으로 미국문화를 받아들였다.

『괴물』, 2006, 영화사청어람㈜.

2000년대 초반에 봉준호 감독의 영화 『괴물』에는 한민족 특유의 현세적인 세계관이 잘 드러난다. 주인공 송강호는 자신의 딸이 죽은 다음, 괴물에게서 살아남은 아이를 거두어서 키운다. 이 장면에 대해서는 여러 가지 해석이 가능하지만, 현실적이고 현세적인 태도를 느낄 수 있다.

## 전통적 사회구조

우리나라의 전통적인 사회구조의 첫 번째 특징으로 '가족주의'를 들 수 있다. 가족주의란, 혈족적 또는 씨족적 근친관계에 두드러진 가족중심주의적 논리와 메커니즘을 개개인의 집단이나 조직의 통합과 질서를 유지

하기 위한 최고의 준거 기준으로 삼고, 이것을 지속적으로 정당화해 나가는 집합적 행태나 현상이다. 우리나라에서는 가족의 중요성이 더욱 두드러지는 편이다. 물론 다른 문화권에서도 가족의 유대나 끈끈한 관계를 많이 찾아볼 수 있다. 하지만 혈족적, 씨족적 근친관계가 사회의 통합과 질서를 유지하기 위한 내적 원리로 작동하고 있다는 점은 개인을 중심으로 발전해 온 서구 문명과는 분명히 차이가 있다.

우리나라의 전통적인 사회구조의 두 번째 특징은 '유교적 서열중심의 집단주의'이다. 유교적 서열중심의 집단주의는 가족이라는 최소한의 사적 집단까지도 국가의 연장선상에 둔다. 한국에서의 서열문화는 나이, 사회적 지위, 회사 등으로 계급을 나누고, 그 계급에 따라 모든 일을 규정짓는 경직된 조직문화라고 볼 수 있다. 이러한 한국사회 특유의 질서는 한국사회를 서열주의 사회로 만들었고, 개인의 이해보다 집단의 이해를 더 중요시하는 문화로 만들었다. 우리나라의 군대문화가 대표적인 예시이다.

호프스테드의 문화차원모델 중 권력격차의 정도에 따르면, 우리나라의 권력격차가 큰 이유 중 하나가 유교적 서열중심의 집단주의 문화 때문이라고 할 수 있다. 이것은 가족 중심의 사회적 문화코드가 국가나 사회까지로 확대된 것으로 생각할 수도 있다. 여기에서 유교적 서열중심의 집단주의가 열등하다는 것을 이야기하려는 것이 아니다. 우리나라 사람들의 내면에 유교적 서열중심의 집단주의가 깔려 있다는 것을 아는 것 자체가 중요하다. 그것이 전통적 한국문화를 이해하는 것에 중요하기 때문이다.

## 전통적 인간교류관

우리나라의 대표적인 전통적 인간교류관은 바로 '눈치문화'이다. 언뜻 보면 눈치문화는 부정적으로 보일 수 있다. 근무시간이 9시부터 18시까지라면, 미국 사람들은 18시가 되면 당당하게 퇴근하는 경우가 많다. 그 사람들에게는 그것이 당연할지 모르지만, 우리나라 사람들은 그러기가 쉽지 않다. 상사가 무엇을 하고 있는지, 동료들은 일이 바쁜지 바쁘지 않은지 등을 살피면서 비언어적인 교류를 하기도 한다. 이러한 눈치문화는 의존적이고 주체적이지 못한 모습이라고 볼 수 있다.

그러나 눈치는 상대방의 마음을 헤아리려는 노력이라고도 볼 수 있다. 말에 대한 신중함을 강조하는 유교문화 때문이라고 볼 수도 있고, 비언어적인 문맥이 풍부한 문화이기 때문이라고 할 수도 있다. 이처럼 우리나라는 말에 대한 태도가 신중하다. 직설적으로 이야기하지 않고 상대방의 상황과 나의 상황, 그밖에 다양한 상황들을 최대한 고려해서 이야기한다. 이러한 특징은 모두 눈치문화에서 비롯된 것이라고 할 수 있다.

우리나라의 또 다른 전통적 인간교류관은 '연고주의'이다. 우리나라는 혈연, 지연, 학연 등이 서구에 비해 강력한 편이다. 우리나라는 공과 사를 혼동하는 사회적 습속이 있다는 것을 인정해야 한다. 하지만 연고주의는 어떤 사람과의 신뢰관계를 맺는 효과적인 방법이기도 하다. 이러한 연고주의는 지금까지도 정치적, 경제적, 사회적 측면에서 막대한 영향을 미치고 있다. 이러한 요소들이 우리나라 특유의 전통적 문화코드를 형성하고 있다고 할 수 있다.

## 2) 한국의 현대적 문화코드

### 정치 문화코드

현대 한국의 문화코드는 정치 문화코드를 빼고 생각할 수 없다. 정치적인 관점이 들어갈 자리가 없어 보이는 코로나19조차도 진보와 보수가 다른 입장을 갖고 있다. 이뿐만 아니라 진보적인 입장에 있는 사람과 보수적인 입장에 있는 사람들이 어떤 사건을 완전히 다른 의미로 해석하고 접근한다는 것을 알 수 있다. 우리나라뿐만 아니라 대부분의 민주주의 국가에서는 크게 진보정당과 보수정당으로 나뉘어 있다.

우리나라의 진보와 보수는 다른 나라들과는 또 다른 특징이 있다. 우리나라는 이념이 나뉜 채로 전쟁을 했던 경험이 있고, 그 상처가 아직까지 남아있는 국가이다. 우리나라에서 통용되고 있는 관점으로 진보와 보수를 이야기할 때, 보수가 반공주의와 연결되기 어려울 때도 있다. 대부분의 민주국가에서 보수정당은 공산주의를 반대한다. 일본의 보수당인 자유민주당, 미국의 보수당인 공화당도 공산주의에 반대한다. 우리나라의 보수당도 공산주의에 반대하는 것은 맞지만, 우리나라에서는 공산주의자들과 전쟁을 했었던 기억이 남아있는 계층이 있다. 그래서 우리나라의 반공은 독일과 영국 같은 나라에서 나타나는 일반적인 반공과는 조금 다른 양상을 갖고 있다.

한편, 우리나라의 진보당은 진보세력을 중심으로 민주화운동이나 박근

혜 탄핵운동 같은 사회개혁운동을 이끌어 온 역사적 경험을 갖고 있다. 현대 한국의 문화코드를 이야기하면서 이런 정치문화코드를 설명하는 이유는 우리나라가 크게 진보와 보수로 나뉘어져 있다는 것을 알아야 우리나라의 문화를 좀 더 깊게 이해할 수 있기 때문이다. 그렇지 않다면 코로나 사태가 한창이던 2020년의 광복절, 광화문에서 성조기와 태극기를 흔드는 보수집회가 일어난다는 것을 이해하기 어려울 수도 있다. 한국을 잘 모르는 외국인들은 더욱 그러할 것이다.

진보든 보수든 어느 한쪽에 극단적으로 매몰된 사람들은 상대방이 하는 이야기나 논리를 아예 이해하지 못하거나, 상대방이 완전히 잘못되어 있다고 생각하는 경향이 있다. 하지만 우리나라 국민 전체로 보면, 진보와 보수로 갈라져 있음에도 불구하고 의식에 있어서는 비교적 진보적이고, 현실적인 부분에 대해서는 보수적인 편이다. 이때 한국이 미래를 향해 좀 더 적극적으로 나아가야 한다고 생각하는 사람들은 진보적인 의식을 가지고 있다고 할 수 있다. 하지만 현실에 있어서는 늘 어른을 공경하고 개인의 이익보다는 집단을 더 우선시하는 우리나라 특유의 전통적인 사고방식을 고수하기도 한다.

우리나라가 외형적으로는 진보와 보수로 나뉘어져 있지만, 우리나라 사람들의 성향을 다시 의식과 현실로 나눠 본다면 조금 달라질 수 있다. 보수 쪽에 있는 사람들도 의식에 있어서는 진보적이고 현실에 있어서는 더 보수적일 수 있다. 진보 쪽에 있는 사람들도 의식에 있어서는 진보적이고 현실에 있어서는 보수적인 특징을 갖고 있다고도 볼 수 있다.

## 경제 문화코드

우리나라는 경제적 문화코드의 측면에서 물질주의와 양극화가 심화되어 있다. 우리나라를 비롯한 동양의 많은 나라들은 물질보다는 학문이나 정신, 충성, 효심 등의 추상적 가치를 더욱 중요하게 여겨왔다. 그러나 자본주의가 들어온 후에는 물질주의적인 부분이 계속 강조되었다. 1990년대에 이르러 소련을 중심으로 한 공산주의 세력이 무너지면서 미국을 중심으로 전 세계가 일극화되었다. 우리나라는 미국식 자본주의가 신자유주의로 변질되어 전 세계를 장악하는 과정에서 IMF 관리체제 속에 들어가게 되었다. IMF의 결과로 양극화 현상이 심화되었고, 시간이 지날수록 더욱 더 고착화되고 있다.

우리나라에서 2000년대 이후에 나온 영상콘텐츠에는 이러한 부의 양극화 현상이 많이 드러나 있다. 『괴물』, 『옥자』, 『기생충』 등 봉준호 감독의 영화들도 모두 물질주의와 자본주의 속에서의 부의 양극화, 경제적 계급의 고착화에 대한 비판적 시각을 보여준다. 『국제시장』이나 『명량』 같은 작품은 보수적인 입장에서 세계를 설명한다고 볼 수 있다. 만약 『국제시장』 속에서 보수적인 코드를 찾아내지 못한다면, 우리나라 보수의 프레임을 이해하지 못한다면 『국제시장』을 제대로 이해하기 어렵다. 『변호인』이라는 영화에 담긴 진보적 사회운동의 역사와 가치, 태도를 이해하지 못한다면, 이 영화를 정확히 이해할 수 없다.

양지마을에 사는 학생과 서울 강남구 대치동에 사는 학생의 가계부는 무엇이 다를까? 이 두 지역은 매우 가깝지만 양지마을은 비닐하우스촌이

있는 마을이고, 대치동은 학원가가 밀집되어 있는 부유한 지역이다. 한 달 동안 두 아이에게 사용되는 돈이 얼마인가를 비교해 보니, 양지 마을에 있는 학생은 학원비 50만원을 쓰고 있지만 면제를 받고 있고, 등록금과 급식비 역시 모두 면제받고 있었다. 그 외에 교통비와 용돈을 합 해 한 달에 8만원을 쓰고 있다. 반면, 대치동의 어느 학생은 학원비 111만 원, 공납금, 급식비 5만원, 교재비 15만원, 통신비 11만원, 용돈 40만원 을 합쳐서 200여 만 원을 쓰고 있었다.

이런 현상이 잘못되었다거나 극단적이라고 말하려는 것이 아니다. 이것을 평등하게 만들어야 한다는 말도 아니다. 이런 양극화가 고착되어 가고 있다는 이야기를 하려는 것뿐이다. 대치동에 살고 있는 학생이 그 다음 세대에서도 대치동에서 부유하게 살 가능성이 높아지고, 이런 식으로 반복되어 몇 세대가 지나고 나면 이것은 우리나라 경제문화코드에 있어서 중요한 요소가 될 것이다.

우리나라는 OECD 국가 중에서 가장 높은 자살률을 기록하고 있다. 우리나라는 노동의 강도가 강했기 때문에 눈부신 경제성장을 이룩할 수 있었다. 하지만 국민의 행복이나 삶의 질은 경제성장에 비례하지 않는다. 물론 삶의 만족도와 자살률이 꼭 반비례하는 것은 아니다. 하지만 현대 한국사회는 불확실성이 높은 편이고, 국민들이 미래의 불확실성에 대해 비관적이다. OECD는 이런 이유 때문에 우리나라의 삶의 만족도가 낮고 자살률이 높다고 보고 있다.

이처럼 우리나라는 전 세계에서 가장 오래 일하는 나라 중 하나다. 그

리고 재벌중심 경제시스템으로 운영되고 있는 나라이다. 물론, 중소기업 중심의 국가가 되어야 경제가 더 발전하고 국민들이 더 건강하고 부유하게 살 수 있는지는 알 수 없다. 그러나 이로 인해 기업 간에도 불평등 구조가 고착되어가고 있다. 이것이 현재 대한민국의 상황이라는 사실을 부정하기는 어렵다. 그럼에도 불구하고 국민들은 재벌들이 갖고 있는 부를 부러워하지만 인정하지는 않는다. 미국에서는 자신의 힘으로 부를 이룬 사람들에 대해서 인정하는 분위기이다. 록펠러 가문 등과 같이 천문학적인 부를 대대로 세습하는 가문들에 대해 미국은 우리나라보다 그 가문들을 무시하고 비난하는 느낌이 훨씬 적다.

이는 마치 우리나라에서 공부를 많이 한 사람을 인정해주는 것과 비슷하다. 사실 어떤 사람이 서울대를 나오고, 하버드 대학에서 박사 학위를 받고, 옥스퍼드 대학에 가서 박사 학위를 하나 더 받는 것은 그 사람의 인격과는 아무 상관이 없다. 하지만 우리나라는 대대로 학문을 숭상해 왔다. 아직까지 우리나라의 문화코드 속에는 공부를 오래 많이 한 사람을 존경하는 전통이 남아 있다. 하지만 누군가가 열심히 노력해서 좋은 상품을 만들어서 돈을 번 것은 그다지 높이 평가하지 않는 편이다. 이처럼 우리나라 사람들은 상류층이 특권을 누리는 것을 시기할 뿐, 존중하지는 않는 편이다.

물론 이렇게 느끼는 것 자체가 잘못되었다는 것은 아니다. 미국에서는 어떤 사람이 공부를 많이 했다고 해서, 대학 교수라고 해서 우리나라처럼 존중해주지 않는다. 반면, 우리나라 사람들은 돈을 많이 벌은 사람들을 상대적으로 낮게 보는 경향이 있다. 미국에서는 상류층이 자신들의 부를

가지고 비싼 집에 살고, 비싼 차를 몰고, 비싼 음식을 먹는 것을 '그래, 너는 부자니까 그렇게 해도 돼.'라고 인정해 준다.

## 사회적 문화코드

호프스테드의 문화차원모델에서 분석한 것처럼, 우리나라는 집단주의적인 속성이 강하다. 이것은 전통적으로도 이어져 내려왔고, 어떤 면에서는 중국보다도 더욱 집단주의적인 측면이 있다. 우리나라 사람들의 의식 속에는 국가와 사회를 위해 봉사해야 하고, 가능한 한 튀면 안 된다는 집단주의적인 면모가 많이 남아있다. 그러나 새로운 세대가 등장할수록 개인의 생존과 자유와 행복이 집단의 어떤 행복이나 공리보다 중요하다거나, 최소한 대등하다는 생각을 더 많이 하게 되었다. 한국의 청년세대와 기성세대가 개인주의와 집단주의에 어떻게 반응하는지를 비교해보면 쉽게 알 수 있다.

전통적 한국의 문화코드에서 보았던 서열주의 역시 아직까지 이어져 오고 있는 한국의 사회적 코드 중 하나이다. 우리나라에는 전통적으로 이어져 내려오던 유교식 서열주의가 아직까지 강력하게 남아있다. 한국 사람은 타인을 만나면 그 사람이 나보다 나이가 더 많은지 적은지부터 따지는 경우가 많다. 요즘은 많이 완화되었지만, 아직도 상대방의 나이를 아는 것은 한국 사람들이 인간관계를 형성하기 위해서 알아야 하는 기본정보이다. 이러한 서열주의는 폭력으로 사용되기도 한다. 사회질서를 깨거나 질서에 도전하는 사람이 나타나면, 사회에서 그 사람을 제도

화된 폭력으로 억압하기도 한다. 이처럼 지금까지도 서열주의는 사라지지 않고 있다.

우리나라 사람들이 보는 우리나라의 문화코드와 우리나라에 대해 비교적 잘 알고 있는 외국인들이 보는 우리나라의 문화코드는 서로 다르다. 우리나라 사람들은 우리나라가 진보와 보수로 나뉘어져 있다고 생각하지만, 외국인들은 우리나라를 보수사회라고 보는 경향이 많고, 사대주의적이고 미국이 하는 대로 따라하는 나라라는 생각을 갖고 있다. 또한 숭미주의적인 국가이며, 집단주의적이고 차별의식이 강하고, 물질주의적이고 근면성실한 몰개성적 문화를 갖고 있는 나라라고 생각하기도 한다. 이는 외국인들의 잘못된 편견이다. 마치 우리나라 사람들이 중국은 나쁜 나라, 미국은 좋은 나라라고 생각하는 것과 똑같다.

만약 우리나라 사람들이 우리나라를 배경으로 한 우리나라 사람들의 감정을 이야기한 콘텐츠만 보고 산다면, 다른 나라의 문화코드를 알 필요가 없다. 하지만 대부분의 사람들은 다른 문화의 콘텐츠들을 많이 보고 있고, 앞으로 더 많이 보게 될 것이다. 또한 다른 문화의 사람들도 우리나라의 콘텐츠를 많이 보게 될 것이다. 다른 나라의 문화코드를 이해해야 하는 이유가 여기에 있다.

# 2.
## 한국 영화에서 작동하는 한국 문화코드
# 가족주의 사례

### 1) 시대에 따라 변하는 문화코드

'가족주의'라는 코드도 시대에 따라서 다르게 표현되어 왔다. 우리나라가 처음으로 독재군사정권에서 벗어나 김영삼 대통령이 정권을 잡은 1992년~1994년은 문민정부 시기라고 할 수 있다. 이때부터 1997년에 IMF가 오기 전까지 저금리, 저달러, 저유가로 한국경제가 대단히 안정적으로 성장하고 있었다.

1992년부터 1994년 사이에는 코미디 영화가 큰 인기를 끌었다. 대표적으로 『결혼 이야기』, 『미스터 맘마』, 『닥터 봉』 등이 있다. 전통적인 가족 이야기에서는 대부분 아버지, 어머니, 부부, 자식 간의 관계가 등장한다. 이 시기에 개봉한 가족주의 영화들은 신혼부부들의 결혼 이야기, 성적인 코드가 가미된 로맨틱 코미디가 주를 이루게 되었다. 똑같은 가족주의 영

『미스터 맘마』, 1992, ㈜신씨네.　　『닥터 봉』, 1995, ㈜황기성사단.

화라도 그 시대의 경제·사회·문화의 흐름에 따라 가족 중 어디에 집중하는지가 달라지고, 장르의 공식에도 미세한 차이가 발생하게 된다.

1997년에 IMF가 터진 다음에는 가족주의 영화가 달라졌다. 많은 기업들이 도산하고 가장들이 실직했던 좌절감의 시기였기 때문에, 『편지』, 『접속』, 『약속』, 『8월의 크리스마스』 같이 어려운 사회현실 속을 살아가는 가족의 의미와 사랑을 다룬 영화들이 나오기 시작했다.

1980년대까지 가족주의 영화는 대가족 중심이거나 『전원일기』처럼 농촌을 배경으로 하는 경우가 많았다. 그러다가 1990년대에 들어서자 신혼부부의 이야기가 많아졌다. 특히 경기가 좋을 때는 신혼부부의 상큼발랄

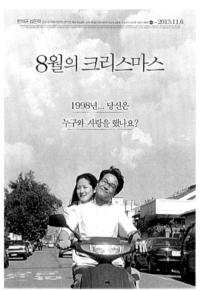

『편지』, 1997, 아트시네마.　　　　『8월의 크리스마스』, 1998, 우노필름.

한 로맨틱코미디가 중심이 되었다. 그 후 경제가 침체되자 부부와 연인 간의 관계는 계속 가되, 슬픔을 극복하고 가족에 본래 의미를 찾아가는 흐름으로 바뀌었다.

1992~94년까지는 전통적인 가족주의와 새로운 가족주의가 갈등하는 현실을 반영한 새로운 가족주의 코드가 중심이었다. 이때 드라마 중 가장 유명했던 것은 『사랑이 뭐길래』라는 드라마였다. 대가족이 함께 사는 모습과 신혼부부들의 모습을 함께 보여주면서, 핵가족 시대를 살아가는 다양한 가족들의 모습을 보여주었다. 반면 1997년도에는 대중에게 정서적인 울림을 주면서 가족관계의 본질을 생각하게 하는, 조금 더 무거운 영화들이 주로 제작되었다.

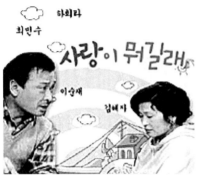

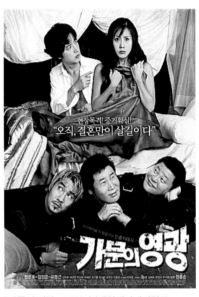

『사랑이 뭐길래』, 1991, MBC 드라마 제작국.　　『가문의 영광』, 2002, ㈜태원엔터테인먼트.

　　이처럼 한국에서는 가족주의가 중요한 문화코드라는 점을 이해해야 한다. 뿐만 아니라 한국의 역사적 흐름과 각 시대를 관통하는 경제적·사회적 이슈가 무엇인지를 아는 것도 중요하다. 한국 콘텐츠의 내용과 장르를 이해하기 위한 좋은 출발점이 될 수 있기 때문이다. 『사랑이 뭐길래』(1991~1992)는 이순재 배우가 출연한 드라마로, 가족주의와 서열주의라는 문화코드를 적나라하게 보여준다. 가부장적 제도, 즉 그 집에서 가장 나이 많은 남자가 집안의 모든 중요한 내용을 결정하는 모습이 잘 나타나 있다.

　　이 드라마는 1997년에 중국에서도 방영되었다. 이때의 중국은 핵가족 체제로 바뀐 지 얼마 되지 않았을 때였다. 1980년대 초부터 계속해서 한

『말아톤』, 2005, ㈜시네라인-투.　　　　　　『집으로』, 2002, 튜브픽처스(주)

자녀 갖기를 고수했기 때문에 할아버지, 할머니 4명, 엄마 아빠 2명, 손자나 손녀 1명의 가족형태인 경우가 대부분이었다. 이 드라마는 중국이 공산화되기 이전의 가족 형태를 보여주는 셈이었다. 이러한 이유 때문에 한국 의 문화코드가 강했음에도 불구하고 중국에서 많은 인기를 끌었다.

2000년대가 되자 가족 이야기에 조폭문화와 서열주의가 가미되기 시작했다. 그 대표적인 사례가 『가문의 영광』 시리즈다. 이 시리즈는 5편의 속편이 만들어졌다. 하나의 시리즈가 5편이나 만들어졌다는 것은 영화의 대중성이나 예술성을 떠나서 인기가 있었다는 뜻이다. 우리나라 사람들이 2000년대 초반에 『가문의 영광』을 좋아했다는 사실은, 우리나라 특유의 가족주의뿐만 아니라 조폭문화 속에 나타나는 변형되고 왜곡된 서열

주의 또한 우리나라 사람들에게 쉽게 받아들여졌다는 것을 의미한다.

이처럼 우리나라의 영화 중 많은 영화들이 가족의 문제를 다루고 있다. 『말아톤』,『파송송계란탁』,『마음이』,『집으로』 등의 영화들에서 나타나는 가족관계는 일본이나 미국이나 중국의 가족과는 다르다. 물론 부모가 자식을 사랑하고 자식이 부모를 사랑하며 다른 모든 것들보다 가족을 우선시한다는 점은 동일하지만, 우리나라 영화에는 한국에서만 느낄 수 있는 가족의 느낌이 담겨 있다.

## 2) 우리나라와 미국, 중국, 프랑스, 일본 가족주의 비교

미국 ABC방송국에서 시즌 9까지 방영했던 드라마 『모던 패밀리(Modern Family)』는 미국에서 큰 인기를 끈 가족주의 드라마이다. 이 작품에 등장하는 미국 가정의 모습은 우리나라와 많이 다르다. 아버지, 아버지와 재혼을 한 새엄마와 새엄마의 아들이 있다. 아버지는 전처 사이에서 낳은 한 명의 딸과 한 명의 아들이 있다. 이 중 딸은 남편과 결혼해서 세 자녀를 두고 있고, 그 아들은 게이 커플이고 입양한 딸이 한 명 있다.

이 드라마 속의 가족은 가족을 위해 희생하는 부모님, 윽박지르는 할아버지, 아무 말도 못하는 어머니, 독립적인 것 같고 자기주장 강한 것 같지만 끝내 어른들의 뜻을 따르는 자식들은 나오지 않는다. 이혼을 한 후 재혼을 하고, 재혼한 부인의 자식을 키우고, 동성커플이 결혼하여 아이를 입양해서 키우는 가족의 모습이 나온다. 우리나라 드라마에서 이런 형태

의 가족 시리즈가 9편이나 나오려면, 앞으로도 오랜 시간이 걸릴 가능성이 많다.

요즘에는 동성애를 특별하게 보지 않고 자연스럽게 스토리텔링하는 우리나라의 드라마들도 많다. 우리나라도 『모던패밀리』 같은 작품이 나올수 있는 토대가 만들어지고 있다고 볼 수 있다. 하지만 미국의 가족은 우리나라 콘텐츠 속에 등장하는 가족들과 다르다. 가족주의라는 문화코드의 성격이 다른 것이다. 따라서 『국제시장』이라는 영화는 미국에서 이해되기가 조금 더 어려울 것이다. 그에 반해 『기생충』의 가족은 핵가족이었기 때문에 전 세계 사람들이 쉽게 이해할 수 있었다.

프랑스 영화 『컬러풀 웨딩즈』(2014)에는 프랑스에서 전통적으로 중시하는 가치인 '똘레랑스'가 잘 드러나 있다. 똘레랑스는 다른 사람이 생각하고 행동하는 방식의 자유, 정치적 자유, 종교적 자유와 언론의 자유 등을 존중하는 정신이다. 인종이 무엇이든, 종교가 무엇이든, 사람을 있는 그대로 존중하고 인정해야 한다는 사회적 합의(consensus)가 잘 발달된 나라다.

『컬러풀 웨딩즈』에 등장하는 가족은 프랑스의 가족문화를 잘 보여주고 있다. 우선 프랑스의 전통적인 백인 부부가 있다. 이 두 부부는 프랑스에서 가장 많은 사람들이 갖고 있는 종교인 가톨릭 신자이다. 이 부부에게는 4명의 백인 딸이 있다. 첫째 딸은 아랍 남자와 결혼해서 이슬람 신자가 되었고, 둘째 딸은 유태인과 결혼하여 유태교 신자가 되었고, 셋째 딸은 중국인과 결혼하여 무신론자가 되었다. 이 부부는 딸이 어떤 람과 결혼해도 신경 쓰지 않는 척은 하지만, 속으로는 딸이 프랑스인 천주교 신자와 결혼하

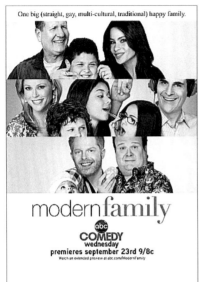

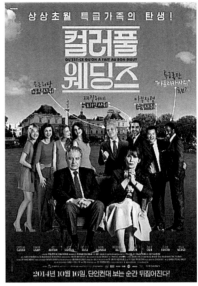

『모던패밀리』, 2009~,
Lloyd-Levitan Productions (2009-2012),
Picador Productions,
Steven Levitan Productions,
20th Century Fox Television.

『컬러풀 웨딩즈』, 2014, 필립 드 쇼브롱.

기를 바라고 있었다. 어느 날, 막내딸이 결혼할 남자를 부모님께 소개시켜
주려고 한다. 부모가 그 남자가 프랑스 천주교 신자냐고 묻자, 딸은 그렇
다고 대답한다. 알고 보니 그 사람은 프랑스 국적을 가진 아프리카 흑인이
었다.

이 영화는 코미디이기 때문에 재미도 있고, 프랑스 문화를 이해할 수 있
는 영화이다. 여기에서 이야기하는 가족은 우리나라의 가족과는 다른 개
념이다. 이처럼 가족에 대한 이야기도 나라마다 다르게 표현될 수 있다.
이 『컬러풀 웨딩즈』라는 영화를 보고 미국 사람이 느끼는 감정과 한국 사

람이 느끼는 감정과 인도 사람이 느끼는 감정은 모두 다를 것이다. '똘레 랑스'를 이성적으로는 받아들이고 있지만 막상 내 가족에게는 똘레랑스를 적용시키기 어렵다는 감정, 그럼에도 불구하고 수용할 수밖에 없을 때에 프랑스인이 느끼는 미묘한 감정을 이해하지 못하고는 이 영화를 충분히 이해할 수 없다.

거꾸로 이야기하면 『컬러풀 웨딩즈』를 제대로 이해하려면 프랑스 문화와 역사를 공부할 필요가 있다고 볼 수 있다. 물론 제작자의 의도를 무시하고 내가 이해하는 범위 내에서만 보겠다는 것이 나쁘다는 것이 아니다. 그러나 만약 콘텐츠를 즐기기만 하는 사람이 아니라 콘텐츠를 만드는 사람이라면, 자신이 만든 콘텐츠를 전 세계 사람들이 봐 주기를 원한다면, 이런 부분을 공부하는 것이 도움이 될 것이다.

전 세계 사람들이 『기생충』에 매료될 수 있었던 이유는 신자유주의 시대 이후에 세계적으로 빈부격차가 커지고 있었기 때문이다. 또 가족 간의 끈끈한 관계, 우리 가족을 위해서는 다른 사람들이 어떻게 되든 상관없다는 생각과 같이, 전 세계가 공유할 수 있는 가족의 코드 범위 안에서 이야기가 전개되었기 때문이다.

방탄소년단이 「다이너마이트」 가사를 영어로 썼다는 것은 전 세계 방탄소년단의 팬들 중에 영어를 사용하는 사람들의 비중이 높다는 것을 고려했기 때문이다. 방탄소년단은 처음에는 한국어로 된 노래로 활동을 시작했다. 우리나라 사람들을 위해 만든 방탄소년단의 음악을 다른 나라 사람들도 좋아해주었기 때문에 성공할 수 있었던 것이다. 이번에는 처음부터

외국 팬들을 위해 영어가사로 노래를 만들었다. 이처럼 전략적으로 활동하기 위해서는 전 세계 사람들이 공감할 수 있는 주제와 내용이 무엇인지를 알아야 한다. 또한 우리나라의 문화코드와 다른 나라의 문화코드가 어떤 공통점과 차이점을 갖고 있는지를 이해해야 한다.

중국의 가족 문화코드를 볼 수 있는 대표적인 영화로 『대지진』(2010)이 있다. 이 영화의 배경은 1970년대에 당산이라는 도시에서 발생한 대지진이었다. 지진이 일어나자 쌍둥이 남매가 기둥 밑에 깔린다. 기둥을 오른쪽으로 들면 아들이 살고, 왼쪽으로 들면 딸이 살 수 있다. 구조대원 은 아이의 엄마에게 누구를 먼저 살릴 것인지를 묻는다. 엄마는 누구를 선택했을까? 아들을 선택했다. 만약 중국이나 20년 전의 한국이었다면, 남자가 대를 이어야 한다는 가부장적 인 전통이 남아있어 당연히 아들을 구했을 가능성이 높다. 그러나 상대적으로 그런 개념이 덜한 현대의 미국이나 유럽에서는 가부장적인 문화에 얽매이지 않은 선택을 했을 것이다. 여기에서 둘 중 누구를 포기하는 것이 더 옳은 선택이라고 말할 수는 없지만, 이 영화는 가부장적인 문화코드가 사람들의 잠재의식 속에 남아있는 동양의 영화라는 사실이라는 점을 알 수 있다.

『대지진』, 2010, 탕산도시정부, 차이나필름, 화이브라더스.

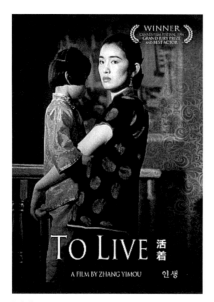

『인생』, 1994, ERA International,
상하이 필름 스튜디오.

오늘날의 미국 학생들이 지금 이 영화를 보면서 아들을 선택하는 중국인 어머니의 마음을 과연 이해할 수 있을까? 어쩌면 미국 학생들은 중국의 남아선호사상이 잘못된 것이라고 생각할 수도 있다. 이처럼 문화코드를 이해하지 못한 채 영화를 보면, 그 내용을 왜곡해서 이해할 수도 있다.

중국영화 『인생』(1994)은 장예모 감독의 영화로, 칸느 영화제에서 상을 받기도 한 작품이다. 이 영화는 중국이 공산화되기 전, 중화인민공화국이 세워진 1910년대부터 1970년대까지를 살아가는 한 가정의 모습을 보여주고 있다. 이 영화에는 중국 사람들이 생각하는 가족의 모습을 볼 수 있다. 공산주의의 대두, 문화대혁명의 발생, 시장경제체제의 도입 등과 같은 역사의 변곡점들 속에서 가족이 어떻게 변해 가는지를 이해할 수 있다.

또한, 일본의 가족주의 코드를 이해하려면 『동경이야기』(1953)와 『동경가족』(2013)이라는 영화를 빼놓을 수 없다. 일본의 가족은 우리나라의 가족과 비슷하면서도 미묘하게 다르다. 이 영화에서는 많은 사람들이 몰랐던 일본 가족의 모습을 보여준다. 2차 세계대전이 끝난 직후인 1953년을 살아가는 가족과 2010년대의 가족은 많은 면에서 달라졌다. 『동경이야

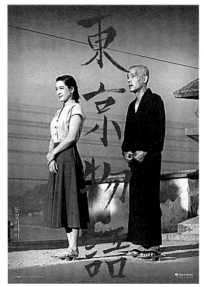
『동경이야기』, 1953, 쇼치쿠영화사.

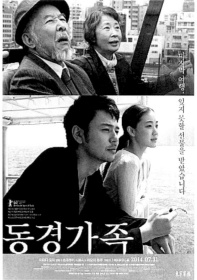
『동경가족』, 2013, 쇼치쿠영화사.

기』와 『동경 가족』을 함께 보면 그 차이를 실감할 수 있을 것이다.

4장

미국의
문화코드

CONTENTS

미국에 대해 어떤 인상을 갖고 있는가? 미국의 백악관을 떠올리는 사람도 있을 것이고, 뉴욕 중심가를 떠올리는 사람도 있을 것이다. 그 중에서 대표적인 몇 가지를 보려고 한다. 첫 번째로 미국이라는 나라의 정체성을 보여주는 미국 국기를 떠올릴 수 있다. 신대륙으로 건너온 사람들이 새 나라와 새 제도를 만들고, 마침내 세계 최강의 국가가 되는 과정이 국기에 반영되어 있다. 두 번째로 현재의 미국을 지탱해주고 있는 압도적인 군사력 을 떠올릴 수 있다. 이러한 군사력과 기축통화(달러)는 현대 미국의 힘을 상징한다. 세 번째는 맥도날드로 대표되는 미국의 패스트푸드 문화다. 맥도날드는 전 세계 어디서나 볼 수 있다. 이는 전 세계를 주름잡는 미국 의 영향력을 보여주는 상징으로 이야기되기도 한다.

미국의 대표적인 장소를 떠올려보면 미국을 대표하는 백악관, 거대한 광고판들이 붙어 있는 뉴욕 타임스퀘어 한복판을 떠올릴 수 있다. 미국의 백악관은 단지 미국의 대통령이 사는 곳을 넘어, 전 세계의 흐름과 방향을 결정짓는 장소라고 볼 수 있다. 타임스퀘어의 광고판들은 전 세계에서

가장 비싼 광고전시판이며, 미국식 자본주의의 화려함을 잘 보여주는 공간이다.

미국을 생각할 때는 자유의 여신상을 떠올릴 수도 있다. 사실 자유의 여신상은 미국 사람들이 만든 것이 아니라, 프랑스 사람들이 미국의 독립을 축하하기 위해 제작해서 미국에 설치해준 조형물이다. 사실 미국의 가치 중에서 가장 중요한 것이 바로 '자유'다. 미국은 억압받던 사람들이나 정치적으로 박해받던 사람들이 자유를 찾아온 곳이다. 이런 전통과 인식이 미국인들의 내면 깊이 자리 잡고 있다. 그밖에 서부 황야에서 말을 몰고 생활하는 카우보이 같은 거친 남성상이 생각날 수 있다.

이처럼 미국 하면 떠오르는 이미지들이 있다. 이러한 이미지는 우리 스스로 만든 것일까, 아니면 다른 사람들에 의해 주입된 것일까? 사람들은 미국을 이해할 때 미국의 정치, 경제, 문화에 대한 서적이나 학술논문을 보면서 미국을 이해할까? 대부분의 사람들은 그런 것들보다 미국의 콘텐츠들을 통해서 미국을 이해하는 경우가 많을 것이다. 전 세계 사람들은 미국의 드라마, 영화, 게임, 음악 등의 콘텐츠에 많이 노출되어 있다. 대부분의 사람들은 이런 것들을 통해 미국에 대한 이미지를 갖게 된다.

미국은 어떻게 부유하고 강대한 나라가 될 수 있었을까? 이것이 미국 역사에서 발생한 특정한 사건 때문이라고 할 수 있을까? 만약 우리나라가 미국처럼 부유하고 강대한 국가가 되기를 원한다면, 한 번쯤은 반드시 생각해 볼 문제다. 이 질문에 대해서는 다양한 답이 나올 수 있다. 그 중 하나를 생각해본다면, 부지런하고 창조적인 사람은 성공하고 그렇지 못

한 사람은 실패한다는 '근로 윤리'를 들 수 있다. 이것은 미국 사람들이 일반적으로 갖고 있는 성공에 대한 원칙이다.

미국에는 봉건적인 전통이 없다. 역사가 오래되지 않았기 때문이다. 콜럼버스가 1492년에 아메리카 대륙을 발견한 이후에야 유럽 사람들이 그곳에 가서 아메리카 대륙을 개척했기 때문이다. 물론, 여기에서 '발견'이라는 말은 서구중심적인 표현이다. 아메리카 대륙은 콜럼버스가 발견하기 전에도 계속 존재했었고, 거기에 사람이 살고 있었다. 1500년대 전까지는 아메리카 대륙에 구대륙의 귀족제도, 노예제도, 농노제도가 존재했다는 근거가 없다. 봉건적인 사회에서 귀족들은 아무리 게을러도 잘 살 수밖엔 없었고, 농노는 아무리 열심히 일해도 농노로 인생을 마칠 수밖에 없었다. 미국은 그러한 봉건적 토대가 없었다.

미국이라는 새로운 국가로 이민을 온 사람들은 자신의 운명을 스스로 개척해야 한다고 믿는 개인주의적인 사람들이었다. 그들은 자신감을 가지고 부지런하고 창조적으로 산다면 성공할 수 있다고 생각했다. 미국이 부유해질 수 있었던 이유가 여기에 있었다. 여기에는 여러 가지 요소가 섞여 있다. 우선, 미국이 봉건적 전통이 없었다는 역사적 토대에 대한 이해가 있어야 한다. 미국에는 유럽이나 아시아 국가처럼 오래되고 고루한 근로 윤리가 없었다는 것을 알아야 한다. 앞으로 몇 가지 키워드를 통해 미국을 설명할 것이다. 거기에서 얻은 내용과 정보를 가지고 미국에 대한 나름의 판단을 할 수 있어야 한다. 남이 강요한 생각의 틀로 바라보는 것이 아니라 스스로 공부해서 이야기할 수 있는 수준이 되어야 한다.

미국은 51개의 주가 모여서 만들어진 연방공화국이다. 연방공화국이란, 각각의 주(State)로 이루어져 있다는 뜻이다. 이때, 영어로 State는 '국가'라고 번역되기도 한다. 따라서 미국은 51개의 국가가 모여 있는 하나의 큰 덩어리라고 볼 수도 있다. 연방공화국은 외교와 국방 등은 연방정부가 책임지게 되어 있지만, 각각의 주들은 독립된 권한을 가진다. 각각의 주마다 대법원과 고등법원이 따로 있고, 주 정부는 많은 부분에 있어서 독자적인 결정을 할 수 있다. 따라서 미국을 한 덩어리로 보아서는 안 되고, 51개의 주가 연합해 있는 국가로 이해해야 한다.

미국 안에서 뉴욕과 캘리포니아 주가 미국 경제의 중심적 역할을 한다. 이뿐만 아니라 남쪽의 텍사스, 루이지애나 등의 주들도 각각의 특징을 갖고 있다. 각 주마다 결혼을 허가하는 방식, 술을 먹는 기준 등의 법령들이 모두 다르다. 이처럼 캘리포니아, 로스앤젤레스, 샌프란시스코 등의 서부 지역의 도시를 배경으로 한 콘텐츠와 동부를 중심으로 한 콘텐츠의 느낌이 다르다는 것을 구분할 수 있어야 한다.

우리나라 영화들 중에서도 『친구』 같은 부산을 배경으로 하는 영화와 서울을 배경으로 하는 영화가 다르다는 것을 알 수 있다. 그러나 외국 사람들은 그 차이를 알기 어렵다. 심지어 남한과 북한을 구분하지 못하는 사람들도 많다. 북한의 핵무장 때문에 막연히 '코리아'라는 덩어리에 부정적인 이미지를 갖고 있는 사람들도 있다. 물론 방탄소년단을 비롯한 K-Pop 덕분에 '코리아'라는 덩어리를 긍정적으로 보는 사람들도 많다.

지금 여기에서 미국의 각 지역이 어떤 특징을 가졌는지를 자세히 알아

보려는 것은 아니다. 미국에 대해 단일한 이미지를 갖고 있다면, 그것은 미국을 잘 모르기 때문이라는 것을 깨달으면 된다. 그럴 경우에는 미국을 잘 모르고 있다는 것을 인지하고, 단일한 이미지만으로 미국을 판단하지 않으면 된다. 이러한 의미에서 미국이 여러 개의 주가 모여서 만들어진 연방공화국이라는 것을 아는 것이 중요하다.

# 1.
## 청교도 정신
# 기독교가 토대다

유럽인들이 미국으로 건너와서 살게 된 시점은 1492년에 콜럼버스가 바하마 제도에 들어간 바로 직후는 아니다. 1492년 당시 이들은 신대륙이 존재한다는 것을 알게 되었을 뿐, 바로 그곳에 들어가서 살았던 것은 아니다. 콜럼버스 이후 1620년, 102명의 청교도인들이 메이플라워호를 타고 66일간의 항해를 거쳐 미국에 정착하게 되었다. 그들 중 다수가 1년 안에 병이 들거나 인디언들과 싸우다 죽었다. 그러나 일부는 살아남았고, 이들이 이후 미국의 기초가 되었다. 미국은 청교도 정신을 토대로 한 나라가 되었다.

그렇다면, 청교도 정신이란 무엇일까? 청교도는 영국 성공회에서 분리된 종파로서 개신교의 일파이다. 청교도는 성서의 권위, 성서의 무오류성을 강조하는 특성을 갖고 있었다. 이러한 청교도 정신은 유럽 본토의 종교개혁, 그 중에서도 칼뱅에 의해 형성되었다. 칼뱅파는 부의 축적을 긍

정적으로 보고 금욕주의를 중시하였다. 도덕적 엄격함을 강조하였으며, 사회봉사를 의무적으로 해야 한다는 직업윤리의식도 갖고 있었다.

종교개혁 이전의 가톨릭은 부자를 부정적으로 보는 편이었다. 그 이유는 가톨릭교도들 때문이었다. 중세 유럽 사람들은 기독교인이었기 때문에 이자를 받을 수 없었다. 돈을 꾸어 주고 이자를 받는 것은 유대인들만 할 수 있는 일이었다. 그 덕분에 유대인들은 금융업에 더 빠르게 진출할 수 있었다. 어느 사회든지 금융업이 필요함에도 불구하고, 서양은 전통적으로 금융업 종사자들을 천시하는 분위기가 있었다. 그런데 칼뱅은 부의 추구와 금융을 통한 부의 축적을 긍정했다. 이러한 정신이 미국의 초기 역사에 큰 영향을 미쳤다. 청교도 정신과 종교개혁 초기의 가치관이 미국의 국가 이념과 가치관 형성에 큰 영향을 준 것이다.

당시 독일의 사회학자 베버는 『프로테스탄티즘의 윤리와 자본주의 정신』이라는 저서에서 이러한 사회적 상황에 대해 설명했다. 자본주의는 경제 제도지만 개신교의 프로테스탄티즘과 밀접한 연계가 있었다는 것이다. 이러한 청교도 정신은 미국이 가톨릭적인 세계관이 아니라 개신교적인 세계관을 가지고 있다는 것을 보여준다. 미국은 부의 축적을 긍정적으로 생각하는 개신교와 자본주의가 결합해서 만들어진 첫 번째 국가라고 볼 수 있다.

콜럼버스가 신대륙을 발견하고, 청교도들이 그 신대륙에 오는 과정은 『1492 콜럼버스』(1992)에 잘 드러나 있다. 이 영화는 그 당시에 있었던 일을 미국 중심적인 시각이 아니라 인디언들의 시각으로 표현하기 위해 노

력했다. 하지만 기본적으로는 유럽인의 시각을 깔고 있다. 그 당시 유럽인들이 바라보았던 원주민들, 그들이 아메리카를 어떤 식으로 이해하고 접근했는지를 볼 수 있는 콘텐츠라고 볼 수 있다. 이 영화는 이상주의자였던 콜럼버스의 좌절과 재기에 대한 이야기를 담고 있다. 이 영화에서 콜럼버스는 황금을 좇아 신대륙을 찾아가는 사람이고, 자신의 모든 행동이 주님의 영광을 위한 것이라고 생각하는 이상주의자로 묘사되었다.

『라스트 모히칸』, 1992,
Morgan Creek Productions.

1400~1600년대 모습을 잘 보여주는 영화 중 『라스트 모히칸』(1992)이라는 영화가 있다. 당 시에 아메리카 대륙에서 프랑스 와 영국이 전쟁을 한다. 인디언 들은 프랑스군의 편에서 전쟁에 참전한다. 이 과정에서 백인 남자아이 한 명이 인디언들에 의해 키워지게 된다. 인디언들에게 키워진 이 백인 남자아이가 성장해서 인디언의 시각으로 세계를 바라보며 싸운다는 것이 이 영화의 내용이다. 이 영화는 백인문명의 폭력성, 부조리함을 잘 보여주고 있다. 백인들이 합리적이고 정당하다며 저지른 수많은 일들이 인디언들의 관점에서는 얼마나 폭력적이고 부조리한지를 다루고 있다.

『늑대와 함께 춤을(Dances with Wolves)』(1991)은 비슷한 시기의 대표적인 영화다. 남북전쟁 이후 북쪽으로 참전했었던 군인 한 명이 서부 쪽으로 가서 요새를 지키게 되는데, 거기에서 인디언들과 삶을 나누고 그들을 이해하며, 마침내 그들 속에 들어가는 이야기다. 미국의 서부 개척의 과정과 인디언들의 소멸과정을 이야기하고 있다.

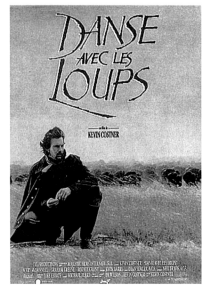

『늑대와 춤을』, 1990, 팀프로덕션.

『포카혼타스』(1995)는 디즈니의 작품으로, 1600년대 초반의 신대륙 탐험시대를 배경으로 인디언 원주민의 딸과 백인 남성의 사랑을 보여주고 있다. 이 작품은 초기 인디언들과 백인들의 만남이 어떤 식으로 이루어졌는지를 보여주며, 인디언들 역시 나름의 문명과 인격을 가지고 있었음을 알려준다. 하지만 이 모든 것들이 누구의 관점에서 만들어졌을까? 적어도 인디언들의 관점은 아니었다. 인디언도 인간이고 그들에게도 나름의 문화가 있었으며, 그들도 살아갈 권리가 있다는 것을 강조하고 있지만 그 모든 것들을 어디까지나 미국인의 관점에서 보여주고 있다.

『늑대와 함께 춤을』(1990)에서도 백인들이 인디언들에게 얼마나 폭력적이고 냉혹하며 비인간적인 일을 했는지 보여주지만, 영화의 주인공은 케

『포카혼타스』, 1994, 월트 디즈니 픽처스.

빈 코스트너라는 '백인'이다. 『포카혼타스』 역시 인디언 여자가 주인공이지만, 여기에서 표현되는 백인과의 사랑은 지나치게 단순화되고 아름다운 모습으로 나타나고 있다. 사실 포카혼타스는 실존인물로, 영국으로 건너가서 살았지만 행복하지는 못했다고 알려져 있다.

재미있는 점은 지금까지 예시로 든 작품들이 모두 1990년대에 만들어졌다는 사실이다. 이처럼 각각의 시대가 가장 관심을 가지는 역사적 시점이 있다. 그러므로 『포카혼타스』와 『1492 콜럼버스』가 같은 시대를 배경으로 한 영화라는 것을 이해하는 것은 그 콘텐츠를 이해하고 해석하는 데에 큰 도움이 될 것이다.

청교도 정신은 미국의 근본이다. 그러므로 기독교와 미국이라는 부분을 좀 더 심층적으로 보려고 한다. 트럼프와 오바마를 포함한 미국의 역대 대통령들을 보면, 1960년대 초반 가톨릭 교도였던 케네디 대통령을 제외하면 전부 개신교도들이다. 기독교이든 카톨릭이든 전부 다 기독교인이다. 미국을 이해하기 위해서는 기독교, 특히 개신교에 대한 이해가 있어야 한다. 미국이 아랍, 중동 등 이슬람 문화와의 갈등이 있을 때는 기독교 중에서도 복음주의 근본주의 계열의 기독교를 이해해야만 미국의 행

위가 설명될 수 있다.

조선시대의 성리학적 유교의 영향력에 대해 이해하지 못하는 사람이 북한을 이해하기는 어려울 것이다. 북한의 정치체제를 이해하려면, 그것을 공산주의라고 하든지 공산주의조차 되지 않는다고 평가하든지 간에, 유교적 전통의 토대 위에 만들어졌다는 점을 이해할 수 있어야 한다. 그러지 못하면 북한을 제대로 이해할 수 없다. 미국도 비슷하다. 기독교인의 비중이 줄어들고 무신론자들의 비중이 커진다 해도, 기독교와 미국의 문화적 결속성은 줄어들지 않을 것이다.

# 2.
## 다문화주의
# 다양성의 장점과 한계

---

지금은 이런 표현을 잘 쓰지 않지만, 과거 우리나라에서는 단일민족, 단일문화, 단일역사라는 말을 많이 사용했다. 사실, 지금 우리나라는 단일민족, 단일문화, 단일역사라고 보기는 어렵다. 지금은 다른 나라에서 귀화한 많은 사람들이 이들은 우리나라의 전통적인 문화 속에 살던 사람들과 어우러져 다양한 문화를 구성하고 있다. 그럼에도 불구하고 미국과 비교하면 동질성이 비교적 큰 편이다.

미국은 여러 문화가 융합되어 있는 다문화 사회이다. 미국은 백인, 흑인, 히스패닉, 아시안 등 다양한 사람들이 섞여 있다. 10여 년 전 흑인 대통령 오바마가 등장하면서, 이제 정말 미국은 흑백 갈등을 극복하고 진정한 다문화 국가가 되었다고 생각하는 사람들도 있었다. 미국 대통령은 세계 최고의 권력자라고 할 수 있는데, 백인이 아닌 흑인이 대통령이 되고 연임까지 했기 때문이다. 하지만 미국의 인종문제는 그렇게 간단한 문제

가 아니다.

미국 마트에 가면 바비인형을 볼 수 있다. 똑같은 재료와 소재가 사용되었지만 금발 백인 인형은 5.93달러이고 흑발 흑인 인형은 3달러이다. 이 흑인 인형은 최초에는 5.93달러로 백인 인형과 가격이 동일했는데 시간이 지나면서 3달러로 떨어지게 되었다. 거의 2배의 가격 차이가 나는 것이다. 이것은 정부가 지시한 것도 아니고, 문화적으로 맞는지 틀린지와도 상관없다. 이와 같은 사례들로 볼 때, 미국의 다문화주의와 인종문제는 그렇게 간단하거나 쉽게 접근할 수 있는 문제가 아니라는 것을 알 수 있다.

미국이 다문화주의가 된 이유는 무엇일까? 미국이 처음부터 다문화주의를 지향했다고 보기는 어렵다. 그러나 미국은 이민의 나라. 1820년대에 15만 명, 1850년대에 260만 명, 1900년대에 880만 명이 다른 나라에서 이주해왔다. 1840년~1850년에는 아일랜드, 독일 등과 같은 서유럽 백인 국가에서 주로 들어왔고, 1900~1920년까지는 동유럽, 남유럽의 백인 사람들이 들어왔다. 백인이라고 하더라도 앵글로색슨 영국계 백인인지, 독일이나 아일랜드, 동유럽 쪽 백인인지에 따라 구분되었다.

그렇지만 여기에서 다문화주의라고 이야기했을 때 조금 더 집중해서 보아야 하는 것은 흑인, 히스패닉, 아시안 등 외모적, 문화적으로 백인과는 완전히 다른 지역들에서도 많은 사람들이 이민을 왔다는 것이다. 이들 또한 미국이라는 나라가 형성되는 데에 중요한 역할을 했다.

미국 인구 통계국인 Census의 2019년 통계자료를 보면, 백인으로 간주되는 사람들이 76.3% 정도이다. 13.4%가 흑인이고, 5.9% 정도가 순수 아시아인이다. USA투데이의 2014년 예측에 의하면, 1960년대에는 백인 88%, 흑인 11%, 히스패닉 등 기타가 1%이었다. 그런데 2010년대에는 백인 72%, 흑인 13%, 히스패닉 및 기타가 15%였다. 2060년에는 백인 61%, 흑인 14%, 히스패닉 및 기타가 25%일 것이라고 예측하였다. 히스패닉 및 기타라는 것은 백인과 흑인을 제외한 아시아인과 남미 출신을 이야기하는 것이다.

이 통계에 의하면 지금 백인이 대다수를 차지하고 있는 것은 맞지만, 시간이 흐르면서 백인이 아닌 사람들의 숫자가 40%로 커질 가능성이 높다. 그렇다면 백인이 아닌 흑인, 아시아인, 히스패닉 등의 지지를 받는 사람들이 대통령이 될 가능성도 충분히 있다. 미국이 이민의 나라이고 다문화주의를 채용했기 때문에 오랫동안 세계 최강국으로 군림하고 있다고 볼 수 있지만, 지금과 같은 추세가 계속된다면 지금과는 다른 국가가 될 것이다.

이것을 우리나라에 비유하면 어떻게 될까? 현재 안산시 일대에는 파키스탄이나 인도, 베트남, 필리핀 사람들이 많이 모여 살고 있다. 그들이 소수자이기 때문에 다문화가정으로 지원해야 하고, 그들의 인권과 생활을 지원해야 한다는 것에는 동의할 수 있다. 그러나 우리나라에 베트남, 방글라데시, 파키스탄, 인도, 필리핀 쪽에서 우리나라로 귀화하거나 우리나라 국적을 갖게 된 사람들이 전체 인구의 40% 이상이 된다면 어떨까? 100~200년 후에 전형적인 동북아시아인의 외모를 가진 사람이 전체의

60%밖에 되지 않는다면? 대통령이 우리나라로 귀화한 인도 출신의 2대 손이라면? 그러면 느낌이 어떨까?

미국이 지금 바로 이런 상황이다. 미국에서 흑인이 대통령이 되었을 때, 전 세계의 많은 사람들은 놀라면서도 열띤 지지를 보냈다. 그러나 정작 미국인들이 느끼는 감정은 우리와 다를 수 있다. 미국에서는 이민자들에 의한 다문화주의적인 현상이 드물지 않다. 그로 인해 발생하는 다양한 상황과 감정들은 미국에서조차 그렇게 단순한 문제가 아니다.

미국의 인종갈등 중 가장 대표적인 사례는 흑백갈등이다. 2020년 8월 미국 위스콘신 주의 한 지역에서 비무장하고 있는 흑인이 있었고, 차에는 그의 아이들 3명이 타고 있었다. 그런데 백인 경찰들이 이 흑인을 체포하는 과정에서 3탄의 총을 발사했다. 이 흑인이 죽지는 않았지만, 하반신이 마비되고 말았다. 미국에서는 이런 일들이 아주 흔하게 일어나고 있다. 이처럼 미국에서 흑인으로 살아가는 것은 위험한 일이다. 미국의 일반 공립 고등학교를 졸업한 흑인 학생이 10년 이내에 사망할 확률은 다른 인종들보다 현저히 높다. 특히 백인들과는 비교할 수 없을 정도로 차이가 크다. 이처럼 미국에서 흑인으로 산다는 것은 인종차별과 폭력의 위험에 항상 노출되어 사는 것이라고 할 수 있다.

미국 인구 3억 3천 명 중 대다수가 외국에서 교육을 받고 들어온 새로운 이민자들이다. 이민자들이 들어와서 미국이라는 젊은 국가를 만들어 가고 있는 것은 나쁜 것이 아니고, 오히려 미국의 성장 동력이 되기도 한다. 하지만 미국은 백인 중심의 사회로 성장하는 과정에서 토착민들과 흑

인들의 희생이 있었다. 1970년대 이후 미국은 제도적으로 다문화 정책을 확립하기 위해 소수인종이나 여성 등에게 대학 입학이나 취업에 특혜를 주었지만, 아직도 그 속에는 심리적 갈등들이 계속 상존하고 있다.

『바람과 함께 사라지다』, 1939,
셀즈닉 인터내셔널 픽처스, MGM.

인종에 따른 차별과 선입견이 영화에서는 어떻게 나타나고 있을까? 영화 『바람과 함께 사라지다』(1939)는 1939년의 대표적인 미국 흑인과 백인의 역할 차이를 보여준다. 1939년에는 거의 90%에 가까운 사람들이 백인이었고, 흑인은 약 10%밖에 되지 않았던 시절이었다. 이 영화의 흑인들은 말이나 정신이 어눌한 하인들이다. 물론 노예제도는 링컨에 의해 훨씬 이전에 폐지되었지만, 흑인의 사회적 지위는 여전히 노예 상태를 벗어나지 못하고 있었다. 흑인들은 농장에서 농노처럼 일하거나, 남부의 부잣집에서 하녀로 일하는 경우가 많았다. 이때 당시 흑인들의 배역은 주로 농노나 하녀였다. 흑인들이 중요한 배역을 맡는 경우는 거의 없었고, 조연 중에서도 비중 없는 조연으로만 출연할 수밖에 없었다.

그 이후로 거의 50년이 지난 상황에서 『리썰 웨폰(Lethal Weapon)』(1987)이라는 형사물 영화에서 백인과 흑인 남성이 경찰 파트너로 동등하게 주

인공으로 등장했다. 두 사람은 동료 경찰로 출연했으며, 비중은 같았다. 이때부터 조금씩 흑인이 주인공으로 나오기 시작했다.

다시 30년이 지난 후 『셀마(Selma)』(2015)라는 영화가 등장하게 된다. 이 영화는 1960년대에 흑인인권운동을 주도했었던 마틴 루터 킹 목사를 소재로 만들어진 영화이다. 이 영화는 흑인 주인공을 출연시켰으며, 미국에서 오스카 상을 받고 상업적으로도 성공했다. 『셀마』는 전 세계 영화제에서 70여 개의 상에 노미네이트되었으며, 그 중 50여 개의 상을 받았다. 그야말로 『기생충』같은 화제작이었던 셈이다. 이 영화를 제작한 사람은 미국의 유명한 방송진행자인 오프라 윈프리와 브래드 피트이다. 링컨이 노예해방을 선언한 지 1백 년이 지난 1960년대까지도 흑인이 백인과 같은 자리에서 식사를 하거나 화장실을 쓸 수 없는 경우가 많았다. 흑인들이 콘텐츠의 주인공이 되고, 흑인 인권운동을 소재로 한 영화들이 오스카상을 받은 것은 1980년대부터였다.

『셀마』, 2014, Pathé, Harpo Films, Plan B Entertainment, Cloud Eight Films.

그로부터 약 40여년이 지난 지금, 미국에서 가장 모욕적인 표현 중 하나는 '인종주의자'라는 단어다. 공공장소에서 인종주의적 발언을 하는 것은 특히 조심해야 한다. 물론 아직도 흑백갈등, 흑인

에 대한 인종차별이 해소되지 않고 있으며, 여러 가지 형태로 계속 문제가 되고 있다. 이 문제를 극복하기 위해서는 이 직도 많은 시간이 필요할 것이다.

영화『셀마』를 이해하기 위해서는 미국의 인종문제가 어떠했는지, 이 영화의 배경인 1950~1960년대에 흑인들이 어떤 대우를 받았는지에 대한 역사적 이해가 필요하다. 또한 현재 미국의 인종문제가 어떤 상태인지에 대한 이해가 있어야 한다. 그렇지 않고서는『셀마』를 제대로 이해하기는 어려울 것이다.

이런 미국의 흑백 문제가 우리나라 사람들에게는 조금 먼 이야기로 들릴 수 있을 것이다. 우리나라 사람들은 대부분 흑인도 아니고 백인도 아니기 때문이다. 그냥 미국이라는 먼 나라에서 흑인들이 이렇게 고생하고 살았구나, 역사적으로 중요하고 의미 있는 일이구나, 정도의 느낌만 올 것이다. 그러면 이제부터 우리와 같은 아시아인들이 미국에서 어떻게 취급받았는지 보려고 한다.

아시아인들은 미국에서 흑인보다도 비중이 적은 인종이었다. 상당수 아시아인들은 돈을 벌기 위해 자의반 타의반으로 미국에 건너왔다. 대부분 사회적으로 천대받는 업에 종사했으며, 흑인이나 백인에 비해 약한 존재로 취급받았다. 영화에서도 중요 캐릭터로 등장하는 일이 거의 없었다. 아시아인의 비중이 미국에서 워낙 작았기 때문이다.

우리나라도 마찬가지다. 우리나라로 귀화한 파키스탄 사람이 국산 콘

텐츠의 주인공이 되기 힘든 이유
는, 그 사람들의 삶이나 스토리를
무시해서가 아니라 그들의 비중
이 적기 때문이다. 비중이 적다
는 말은 대중의 관심을 끌기 어렵
다는 뜻이다. 미국 내의 아시아
인이 바로 이런 상황과 비슷한 경
우였다.

아시아 사람과 아시아 문화가
주목받고 특별하게 여겨지기 시
작한 계기는 이소룡의 영화였
다. 『맹룡과강』(1972), 『용쟁호투』

『사망유희』, 1978,
콩코드 프로덕션, 골든 하비스트 컴퍼니.

(1973), 『사망유희』(1978) 등의 영화들과 그 속에 등장하던 특유의 쌍절곤
씬들은 1980년대 초까지 우리나라에 많은 영향을 주었다. 영화가 흥행했
을 뿐만 아니라 많은 젊은이들이 흉내 내기도 했었다. 특히 『사망유희』에
나온 노란색 바탕에 까만 줄이 있는 트레이닝복은 미국영화에서도 많이
오마주되었다. 이 영화들이 인기를 끌자, 아시아인을 보는 미국인들의 시
각이 바뀌기 시작했다. 신비한 무술을 잘 하는 파워풀한 사람으로 보기
시작한 것이다. 그러나 미국 내의 아시아 문화는 여전히 비주류였으며,
백인이나 흑인들에게는 다소 낯설게 느껴지는 것이 사실이었다.

1970년대에 이소룡에 의해 구축된 아시아인에 대한 이미지는 21세기
초까지 지속되었다. 2004년부터 2010년까지 6시즌에 걸쳐 방영된 『로스

트』라는 드라마에 한국 커플이 주인공급으로 등장했다. 물론 이 작품에
도 한국인에 대한 오해와 편견이 있었다. 그래도 미국 사회의 구성원으로
인정받기 시작했다고 볼 수 있다. 예전에 인기를 끌었던 이소룡 영화들은
중국자본으로 제작되는 경우가 많았다. 물론 미국 메이저 제작사의 투자
를 받기도 했지만, 제작, 각본, 캐스팅이 전부 아시아 사람들인 경우도 많
았다. 이에 반해 『로스트』는 순수 미국 자본와 인력으로 제작되었다. 할
리우드 영화에서 한국을 비롯한 다문화적인 요소들이 두각을 나타내기
시작한 것이다. 이런 아시아인들에 대한 이미지는 1970년대의 이소룡 열
풍과는 차이가 있다. 앞에서 이야기한 것처럼 시간의 흐름, 즉 역사를 관
통하는 문화코드를 이해해야 한다. 특히 미국과 미국 콘텐츠를 온전히 이
해하기 위해서는, 다문화주의와 인종문제라는 두 가지 흐름을 모두 이해

『로스트』, 2004~, 배드로봇, 터치스톤 텔레비전.

해야 한다.

그렇다면 그 이전에는 어땠을
까? 미국에서는 1972년부터 1983
년까지 『매시(Mash)』라는 코미
디 드라마가 있었다. 이 드라마
는 6.25 전쟁에 참전한 미군 군의
관들이 주인공이었다. 당시에 이
드라마는 꽤 인기가 있었다. 이
작품에 등장하는 한국인들의 모
습은 어땠을까? 드라마 『태양의
후예』를 보면 알 수 있다. 이 작품

『태양의 후예』, 2016, NEW, 바른손,
KBS 드라마본부.

을 보면 한국군 파병부대가 UN군의 일원으로 중동에 파견을 나간다. 그
때 아랍인들과 아이들이 어떻게 묘사되었을까? 사람들은 과거에 비해 인
종적인 문제나 다문화주의에 대해 훨씬 많은 주의를 기울이고 있다. 그럼
에도 불구하고, 아랍인들의 입장에서는 지나치게 왜곡되거나 과장되었다
고 느낄 수 있다.

하물며 1970년대의 미국 백인들은 흑인들과는 화장실도 같이 쓰지 않
았다. 그런 그들이 한국 사람들을 과연 어떻게 생각했을까? 1950년 당시
한국은 현재와는 달리 정말 가난한 나라였다. 6.25 전쟁으로 인해 모든
것이 파괴되었던 상태였기 때문이다. 『매시(Mash)』가 진지한 드라마가 아
니라 코미디였기 때문에 거기에 등장하는 한국인들은 더욱 우스꽝스럽
게 묘사되었을 것이다.

일본 사람들이 한국을 바라보는 관점은 어땠을까? 이제는 우리나라와 일본의 경제력이 크게 차이나지 않는다. 어떤 부분에서는 우리나라가 앞서고 있다. 그러므로 일본 사람들이 우리나라를 무시하는 것은 말도 안 된다고 생각할 수 있다. 일본 사람들의 입장에서만 본다면, 불과 몇 십 년 전에 식민지로 통치했었던 나라, 그 후에도 정치가 낙후되고 전쟁이 일어났었고 못 사는 사람들이 바글바글했었던 사람들에 대한 이미지가 아직도 머릿속에 남아 있는 사람들도 있을 것이다. 이런 경우에는 의도적으로 인종차별적 요소를 넣지 않아도 자기도 모르게 차별적이고 왜곡된 표현이 나올 수밖에 없다.

1970년대의 미국 사람들이 한국에 관심이 있었을까? 사우디아라비아 반도에 있는 예멘이란 나라는 후티 반군과 정부군, 테러집단 알카에다가 뒤섞여 내전을 벌이고 있다. 이를 예멘 내전이라고 한다. 하지만 여기에 관심이 있는 한국 사람이 얼마나 될까? 평범한 한국 사람이 예멘 사람을 만날 때, 그 사람이 북예멘 사람인지 남예멘 사람인지를 구분할 수 있을까? 북예멘은 자본주의에 가깝고 남예멘은 공산주의에 가깝다. 하지만 대부분의 사람들은 그곳이 전쟁 중인지도 모르고, 못 사는 나라라고 생각하지도 않는다. 그냥 관심이 없다. 1970년대 미국 대중이 '코리아'를 보는 시선도 이와 다르지 않았다.

이런 상태에서 『태양의 후예』 같은 드라마로 남예멘과 북예멘의 전쟁을 접했다면, 그 드라마에 나오는 내용이 예멘의 참모습이라고 생각하게 될 가능성이 높다. 우리나라 사람들이 지금 예멘의 역사나 사회, 경제, 정치에 대한 정보가 거의 없기 때문에 더욱 그렇다. 1970년대에 미국인들이

한국 사람들을 비롯한 동양인들을 바라보는 관점도 비슷했다.

1970~80년대의 미국은 흑인들에 대한 차별이 심했다. 그랬던 당시에 미국에 거주하던 동양인들의 처지는 어땠을까? 흑인들보다 나았을까? 그렇다고 보기는 어려울 것이다. 재미있는 것은 1970년대에 미국으로 이민 간 한국 사람들이 '우리가 백인들보다는 조금 부족하지만, 흑인들보다는 뛰어나다'라고 생각했다는 점이다. 당시의 미국에는 자기도 모르게 그렇게 생각하게 만드는 사회적 분위기가 존재했다.

앞에서 흑인과 백인이 동등한 파트너로 나오는 콘텐츠에 대해 알아보았다. 1990년대 후반에는 아시아인과 흑인이 동등한 파트너로 나오기 시작했다. 『러시아워(Rush Hour)』(1998)이 바로 그러한 영화였다. 아시아인들이 이러한 대우를 받게 된 토대는 무엇이 있었을까? 아시아인에 대한 관점이 바뀐 이유 중 하나는 일본의 경제성장이었다. 1980년대가 되자 일본의 자본이 미국으로 들어가기 시작했다. 그에 따라 아시아인들, 특히 일본을 긍정적으로 묘사하는 콘텐츠들이 많이 나왔다. 1990년대를 지나 2000년대가 되자 중국이 떠오르기 시작했다. 막대한 자

『러시아워』, 1998, New Line Cinema, Roger Birnbaum Productions

본과 시장을 가진 중국이 부상하자, 아시아인에 대한 대우가 눈에 띄게 좋아지기 시작했다.

마틴 루터 킹 목사가 인권운동을 펼치고 있었던 1967년에는 『초대받지 않은 손님(Guess Who's coming to dinner)』이라는 영화가 만들어졌다. 이 영화에는 흑인 남성과 백인 여성의 커플이 등장한다. 이 영화를 보면 백인 부모들이 자기 딸의 흑인 남자친구를 어떻게 대하는지를 알 수 있다. 1967년은 마틴 루터 킹 목사가 인권운동을 하고 있던 시대이다.

『초대받지 않은 손님』, 1967,
Columbia Pictures Corporation.

그로부터 약 25년 후인 1991년에도 흑인남자와 백인여자 커플이 등장하는『정글 피버 (Jungle Fever)』라는 영화가 등장했다. 흑인에 대한 인종차별이 훨씬 줄어들었음에도 불구하고, 흑인남자와 백인여자의 사랑을 어떻게 받아들일지 고민하는 영화가 나온 것이다.

현재 우리나라에서 다문화가정에 대한 이야기가 나왔을 때 많이 볼 수 있는 양상은 백인 남성과 우리나라 여성이 커플이 되는 상황이거나, 우리나라 남성이 저개발 아시아 국가의 여성과 만나는 상황인 경우가 많다.

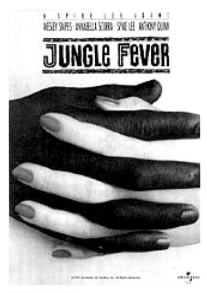

『정글 피버』, 1991,
FORTY ACRES/MULE FILM WORKS PR.

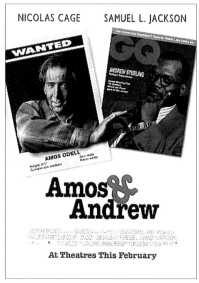

『흑백소동』, 1993, Castle Rock Entertainment,
Columbia Pictures Corporation, New Line Cinema,

이 경우에는 그렇게 큰 거부감이 없을 수 있다. 반면, 흑인 남성과 우리나라 여성이 결혼한 사례는 찾아보기 힘들다. 우리나라 남성과 외국 여성 커플은 많지만, 거꾸로 된 가정들, 특히 그중에서도 흑인 남편과 한국인 아내 부부는 흔히 볼 수 없다. 의식적으로든 무의식적으로든, 우리나라 사람들은 그러한 조합을 낯설어하기 때문이다. 미국도 마찬가지였던 것이다. 이『초대받지 않은 손님』,『정글피버』같은 영화는 흑백 인종문제를 이야기할 때 자주 언급되는 작품들이다.

이런 영화들이 끊임없이 등장하기 시작했다. 1991년에 개봉한『흑백 소동(Amos & Andrew)』은 부유하고 사회적 지위가 높은 흑인과 범죄자인 백인의 모습을 코믹하게 보여준다. 이 영화에서는 흑인이 좋은 집에 좋은 차를 타고 들어가는 걸 본 사람들이 그 흑

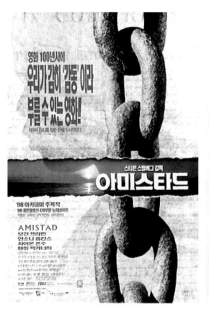

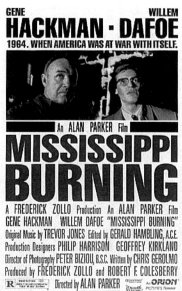

『아미스타드』,1997,
DreamWorks SKG, Home Box Office.

『미시시피 버닝』, 1988,
Orion Pictures Corporation.

인을 범죄자라고 의심하게 된다. 그로 인해 일어난 문제를 해결하기 위해
그 집에 침입한 좀도둑을 이용한다. 1996년에 나온『타임 투 킬(A Time to
Kill)』역시 마찬가지이다.

　　지금도 할리우드 메이저 영화사에서 인종문제를 다룬 영화들이 제작되
고 있다. 하지만 사람들이 흔히 보는 영화는 그런 영화가 아니라『어벤저
스』같은 미국 메이저 영화사들의 작품들이다. 미국에도 인종문제 등의
사회적 이슈들을 다룬 좋은 콘텐츠들이 많다. 하지만 이런 콘텐츠들을 접
하기는 쉽지 않다. 물론『어벤저스』를 통해서도 미국을 충분히 이해할 수
있다. 그렇지만 진짜 미국의 현실을 이해하기 위해서는 미국의 현실을 다

룬 영화들을 좀 더 많이 보아야
한다.

『아미스타드 (Amistad)』(1997)
나 『미시시피 버닝 (Mississippi
Burning)』(1988) 같은 영화들은 노
예제도 시대에서부터 시작한 흑
인과 백인의 문제, 그 당시의 사
회적 갈등을 보여주고 있다. 이러
한 콘텐츠들을 통해 미국을 좀 더
역사적, 사회적으로 이해할 수 있
다. 미국의 인종문제를 더 자세히
알아보고 싶다면, 이 콘텐츠들을
관심 있게 보면 좋을 것이다.

『헬프』, 2011, 터치스톤 픽처스, 드림웍스 픽처스,
릴라이언스 엔터테인먼트, 파티시펜트 미디어,
이매지네이션.

그 중 비교적 최근 작품인『헬프(Help)』(2011)을 보려고 한다. 이 영화는
인종갈등이나 인종차별을 막연히 다루지 않는다. 그 대신, 1960년대 백
인 가정에서 일하던 흑인 가정부들의 이야기를 소재로 하고 있다. 영화에
서는 그들의 삶과 생각이 어땠는지를 좀 더 심층적으로 파헤치고 있다.
『헬프』는 미국의 사회를 현실적으로 보여준다. 그리고 미국이 어떤 쪽으
로 나아가고 있고, 거기에 어떤 한계가 있는지를 보여준다. 폭력적이거나
잔인한 장면 없이도 인종문제에 대해 심도 있게 다룬 영화이다.

# 3.
## 개인주의
# 개인의 자유와 책임이 기준이다

미국을 이해하는 데 있어서 절대로 빠지면 안 되는 것이 개인주의다. 외신을 보면 늘 1년에 몇 번씩 총기 난사 사건들이 나온다. 미국 드라마나 영화를 봐도 경찰이나 군대가 테러리스트나 범인을 잡기 위해 총을 들고 집에 뛰어 들어가는 모습을 흔히 볼 수 있다. 이런 장면들은 우리나라에서는 보기 힘든 장면이다.

오바마와 트럼프 중에서 트럼프가 좀 더 개인주의적인 미국 우선주의를 강조했고, 오바마는 동맹이나 협력을 더 강조했다. 어떻게 보면 트럼프가 좀 더 개인주의적인 정책을 펼쳤고, 오바마는 상호주의나 개인주의에 반대되는 입장에 가깝다고 볼 수 있다. 하지만 그것은 미국 내부에서의 판단이다. 미국은 겉으로 드러나는 것 이상으로 개인주의적 관점이 중요하다. 이것을 알아야 미국을 제대로 이해할 수 있다.

그중에서도 총기 문제는 미국의 개인주의를 보여주는 대표적인 사례이다. 미국 헌법은 1789년에 만들어졌고, 2년 뒤인 1791년에 수정헌법인 권리장전을 만들었다. 첫 번째 미국 헌법에 부족했던 부분을 개정한 것이다. 이 권리장전의 1조는 종교, 언론 및 출판의 자유와 집회 및 청원의 권리를 선언한다. 2조는 무기 휴대의 권리이다. 헌법의 초반부에 무기휴대의 권리를 넣은 것만 봐도, 건국 초기에 미국 사람들이 무기 휴대를 얼마나 중요하게 생각했는지 알 수 있다.

무기 휴대의 권리는 '규율이 있는 민병은 자유로운 주(State)의 안보에 필요하므로 무기를 소장하고 휴대하는 인민의 권리를 침해할 수 없다'라는 내용이다. 미국이 독립했을 당시에 농부, 어부, 목축업자, 공장 근로자 같은 일반인들은 민병 신분으로 참전해서 싸웠다. 이러한 전통 때문에 미국 사람들이 무기휴대의 권리를 중요하게 여겼고, 지금도 그렇게 생각하는 것이다.

세계 각국에는 많은 법률이 있다. 헌법은 그중에서 가장 중요하고 근간이 되는 법률이다. 법을 준수해야 한다고 할 때는 헌법이 아니라 헌법의 하위에서 작동하는 구체적인 법률을 의미한다. 콘텐츠 분야에서는 저작권법이 대표적인 하위법이다. 헌법에 저작권을 지켜야 한다는 내용이 있는 것은 아니기 때문이다. 그런데 미국에는 수정헌법 2조에 무기휴대의 권리가 있는 것이다. 미국에서 총기소유가 얼마나 중요하게 여겨지고 있는지 실감이 나는가?

미국 시민, 즉 민간인이 소유한 총기는 2억 정에서 3억 5천만 정이 넘

는 것으로 추정된다. 군인이 아니라 민간인이 갖고 있는 총기만 계산해도 2~3억 정이나 되는 것이다. 텍사스 주에서는 슈퍼마켓에서도 총을 살 수 있다. 미국은 독립운동 이전부터 오랜 기간 동안 서부개척을 해야 했고, 인디언들과 갈등관계에 있었기 때문에 총기의 소유가 중요했을 것이다. 게다가 미국은 워낙 넓기 때문에 전체 연방정부나 주 정부가 개인을 보호해 주는데 한계가 있었다. 이와 같은 오랜 역사적 배경이 있었기 때문에, 미국 사람들은 내 가족의 생명과 재산은 내가 지킨다는 생각을 고수해 왔다. 제도나 법이 자신을 지켜줄 수 없다는 생각이 이어져 내려온 것이다.

미국 서부영화를 보면 모든 사람이 허리춤에 총을 차고 다닌다. 그에 비해 마을의 치안을 유지하고 법을 집행하는 사람은 보안관과 보안관의 조수 2~3명뿐이다. 이런 상황에서 만약 집에 도둑이 들면 어떻게 될까? 몇 명 되지도 않는 보안관들이 멀리 떨어진 내 농장에 제때 도착할 수 있을까? 그렇다면 누가 나와 내 가족의 생명을 지킬 수 있을까? 그 대답은 당연히 '나 자신'이 될 수밖에 없었다. 이것이 미국 사람들이 총기를 소유하게 된 역사적인 배경이다. 이처럼 미국은 총기 휴대가 합법이었고, 그것이 당연한 상황이 오랫동안 지속되었다. 반면 우리나라는 미국뿐만 아니라 세계적인 기준에서 봐도 총기가 적은 편이다. 우리나라 드라마나 영화에는 총으로 싸우는 장면이 거의 나오지 않는다. 한국 사람들은 예비군 훈련장이나 군용 사격훈련장을 제외하면 총소리를 들어본 일조차 없는 경우가 대부분이다.

2020년을 기준으로 미국의 각 주별로 총기를 소유한 사람의 비율은 얼마나 될까? 뉴욕이나 캘리포니아 주 같은 미국의 경제중심지는 10~20%

의 비율이다. 반면, 알래스카는 61.7%, 루이지애나는 55.6%, 텍사스는 45.7% 같은 비율이다. 만약 총을 소유한 사람이 50%가 넘는 지역에 살고 있다면, 과연 총기를 포기할 수 있을까? 총을 갖고 있다는 것은 위험한 일이다. 총기 소지자가 총에 맞을 확률은 미소지자에 비해 높다. 그럼에도 불구하고 미국인들은 총을 소유하려고 한다. 총기 소유자가 절반이 넘는 지역에서 총기 소유를 포기한다는 것은 모험이라고 볼 수 있기 때문이다.

우리나라에서 총을 갖지 않아도 살아갈 수 있다고 생각하는 이유는 우리나라 사람들은 문제가 생겼을 때 총으로 자신을 지키거나 의사를 표현하는 것이 아니라 제도와 법, 관습에 의해 통제될 수 있다고 믿기 때문이다. 미국은 그렇지 않았다. 이런 측면에서 개인주의에 대해 좀 더 구체적으로 알아보려고 한다.

개인주의란, 국가나 사회보다 개인을 우선시하는 사상이다. 이것은 현대 민주사회의 토대가 되는 사상 중 하나다. 우리나라에서는 국가와 민족을 위해 내 한 몸 불사르겠다는 생각이 높이 평가되는 경우가 많다. 국가를 위해서라면 개인은 조금 희생해도 괜찮다는 생각이 깔려 있기 때문이다. 공동체를 위한 희생을 숭고하게 여기는 사회 풍조 때문이기도 하다. 이것은 개인주의적 사고와 반대되는 입장이다.

개인주의적 관점에서 국가와 사회는 개인을 보호하고 안전하게 지키기 위해 존재한다. 개인주의는 개인의 자유와 권리를 중요시하고, 개인을 기초로 하여 모든 것을 규정하는 태도 및 제도이다. 미국에서 개인주의의

토대가 되었던 것은 수정헌법 제2조뿐만이 아니다. 개인주의의 토대는 프로테스탄티즘, 계몽사상, 자연권 사상, 자유시장경제에 있다.

첫 번째로 개인이 신과 직접적인 관계가 있다는 프로테스탄티즘에 대해 알아보려고 한다. 프로테스탄티즘은 개인이 신과 직접 소통할 수 있다는 종교 사상이다. 천주교에서는 개인과 신이 만나기 위해서는 신부나 사제 같은 중간 매개체가 있어야 한다. 죄를 고백할 때도 성직자를 찾아가서 고해성사를 해야 했다. 그런가 하면 개신교, 즉 프로테스탄티즘에서는 개인이 신과 직접적인 관계를 맺는다고 보았다. 신도가 직접 기도해서 용서받는 방식으로 바뀐 것이다. 이처럼 미국이라는 나라가 만들어졌을 때 그 근간이 되었던 개신교, 청교도주의 프로테스탄티즘은 개인의 중요성을 강조했다. 개인과 신과의 1대 1 관계를 중시하는 토대를 만든 것이다. 프로테스탄티즘이 미국에서 인기를 얻자, 대다수의 미국 사람들은 개인주의가 합리적이고 정당하다고 느끼게 되었다.

두 번째로 계몽주의가 있다. 미국이 건국될 당시에 유럽에서 계몽주의 사상이 널리 퍼지기 시작했다. 계몽주의 사상은 절대권력이나 절대적 진리를 인정하지 않는 사상이다. 계몽주의는 왕이나 교황이 가진 특권과 권력을 부정하고, 모든 인간이 가진 고유의 권리를 강조했다. 그 결과, 자연스럽게 권위주의가 쇠퇴하고 개인주의가 득세하게 되었다. 이런 토대 속에서 미국이 만들어졌다.

세 번째로 자연권 사상이 있다. 유럽에서는 루소 등의 사상가들에 의해 사유재산권에 기초한 개인의 권리를 강조하는 자연권 사상이 넓게 퍼져

있었다. 개인의 권리와 자유가 얼마나 중요한지가 사상적으로 싹트는 시점에 새로운 나라가 만들어진 것이다. 네 번째는 자유시장경제다. 이것은 아담 스미스가 쓴 경제학의 고전『국부론』에 나오는 개념이다. 개인이 자신의 이익을 추구하면, 보이지 않는 손에 의해 저절로 최적의 결과가 도출된다는 주장이다.

이처럼 미국식 개인주의는 철학적이고 논리적인 체계 속에서 시작되고 발전되었다. 이러한 미국식 개인주의가 미국의 번영과 발전의 원동력이 된 것은 물론이다. 미국 사람들은 자신의 개인적인 이익이 중요한 만큼이나, 타인의 이익도 중요하다는 사실을 잘 알고 있다.

## 개인주의와 미국적 생활 방식

다음으로 미국에서 개인주의가 직접적인 생활방식과 어떻게 연결되었는지를 알아보려고 한다. 미국의 국민적 특성은 서부 개척이 시작되었던 1830년대에 주로 형성되었다. 초기 미국인들은 동부 지역에 모여 있었기 때문에 동부 지역은 1830년대에 이미 상당한 수준으로 발전되고 개발되어 있었다. 부자들이 토지와 생산수단을 보유했기 때문에 서민들과 노동자들은 기회가 많지 않았다. 그래서 많은 사람들이 서부 개척의 꿈을 안고 서쪽으로 이동하기 시작했다. 온 가족이 마차를 타고 이동하는 경우도 많았다. 이것을 프론티어 개인주의라고 한다.

미국인들은 새로운 변방을 개척했고, 그곳에 새 터전과 농장을 세운 다

음에 가족과 함께 생활했다. 경제적인 성공과 무한한 기회에 대한 욕망이 들끓고 있었고, 실제로도 손에 넣을 수 있었다. 이를 위해서는 유동적이고 강인한 성격과 무기가 필요했다. 이 시대의 미국 개인주의를 '거친 개인주의(Rugged Individualism)'라고 한다. 이런 식으로 미국에서는 자신과 가족을 지키는 것은 결국 나 자신이라는 생각이 강해졌다. 개인주의가 더욱 강화되어 간 것이다.

미국에서 인기 있었던 월도 에머슨(Ralph Waldo Emerson, 1803~1882)라는 철학자가 있다. 그는 『자기신뢰론(Self-reliance)』(1841)이라는 책에서 '네 자신을 믿으라!'라고 여러 차례 주장했다. 이것은 유럽 철학의 근본인 소크라테스가 '네 자신을 알라'라고 했던 것과 대비된다. 여기에서 '네 자신을 믿으라'는 말은 개인의 본래적 존엄성과 잠재능력이 가장 중요하다는 뜻이다.

이 책은 미국 개인주의를 대표하는 책이며, 오바마 대통령이 애독서로 추천한 적도 있다. 이외에도 미국에는 많은 자기계발서들이 있다. 그 책들은 대부분 '너는 할 수 있다', '반드시 성공한다', '성공한다고 외워라. 그걸 하면 그렇게 될 수 있다.' 등의 내용을 담고 있다. 미국의 복음주의 신학자들이나 설교가들 중에서도 그렇게 말하는 사람들이 많다. 이러한 주장은 왈도의 자기신뢰론을 토대로 만들어졌다고 볼 수 있다.

이 내용은 '우리의 능력을 믿자.', '우리가 협력하고 협동해서 이 나라와 사회를 제대로 만들 수 있다.'와는 거리가 있다. 이것은 한국을 비롯한 동양 사람들의 일반적인 생각이다. 그래서 미국인과 한국인이 이 책을 읽고

느끼는 감상은 매우 다를 수 있다. 이 책에는 다음과 같은 구절도 있다.

 '오늘 당신이 생각하는 것을 단호하게 말하라. 오늘 말하는 것과 어제 말한 것과 모든 면에서 모순된다 해도 괜찮다. 오해받는 게 그렇게 나쁜 것인가?'

 프랑스 철학자이자 사회학자인 토크빌(Charles Alexis Clérel de Tocqueville, 1805~1859)은 미국을 쭉 여행한 후 1831년에 『미국 민주주의론』이라는 책을 썼다. 이 책은 1700년대 후반에 미국이 건국되고 50여 년이 지난 후, 미국 사람들이 스스로를 어떻게 생각하고 있는지를 보여준다. 토크빌은 이 책에서 미국을 긍정적으로 평가했다. 그는 미국 사회가 유럽과 다른 점은 신분과 부의 유동성이라고 보았다. 유럽의 계급은 귀족, 농노, 평민으로 나누어진 채로 고착화되어 있었다. 하지만 미국은 달랐다. 노동자가 금광을 발견해서 억만장자로 신분상승할 수 있는 유동성이 있었던 것이다. 그는 이러한 유동성 덕분에 극단적인 사회적 갈등이 해소될 수 있는 여지가 있다고 본 것이다. 이러한 유동성의 밑바탕에는 개인주의가 있었다. 조지 밴크로프트(George Bancroft, 1800~1891)는 1834년, 개인주의에 토대를 둔 민주주의야말로 인간이 달성해야 할 궁극적인 목표라고 말한 바 있다.

 이제 미국 사람들이 생각하는 개인주의가 어떤 흐름과 토대에서 만들어졌는지 이해가 될 것이다. 미국 사람들에게는 우리나라의 전통적 가족주의나 가족들이 모여서 식사하는 모습이 낯설 것이다. 사실 서구에서 인기 있는 『도깨비』나 『미스터 선샤인』 같은 드라마를 보면, 대가족이 함께

식사하는 모습이 별로 나오지 않는다. 서양 사람들이 우리나라의 가족주의와 가족관계를 이해하기 힘든 것처럼, 우리나라 사람들은 미국 사람들의 개인주의를 잘 이해하지 못하는 경우가 많다. 물론 이해하지 못해도 상관은 없지만, 미국의 콘텐츠를 볼 때는 이런 개인주의적 측면을 고려해야 한다. 미국 콘텐츠를 보고 감동을 받거나 깨달음을 얻는다. 이때 미국의 문화코드를 모르면 그 콘텐츠를 잘못 해석할 가능성이 높다. 콘텐츠 제작자의 메시지나 의도를 제대로 이해하지 못하게 되는 것이다.

물론 콘텐츠는 그 자체의 의미보다 그것을 보거나 듣는 사람의 해석이 더 중요할 수도 있다. 슬픈 노래를 들으면서 기쁨과 희망을 느낄 수 있고, 코미디 영화를 보면서 눈물을 흘릴 수도 있다. 그렇다고 해도, 제작자의 문화코드를 보는 것과 알고 보는 것은 천지차이다.

미국의 문화코드를 이해하기 위해서는 미국 특유의 개인주의를 알아야 한다. 영국이나 프랑스 사람들이 생각하는 개인주의와 미국 사람들이 생각하는 개인주의는 같지 않다. 이 차이를 구분할 수 있는 사람은 미국이나 유럽 영화를 깊이 있게 감상하고 이해할 수 있다.

## 개인주의와 이기주의

개인주의를 이야기할 때는 개인주의와 이기주의를 구분할 줄 알아야 한다. 개인주의는 개인의 책임소재를 분명히 하면서 자신의 권리를 주장하는 신념 체계다. 반면, 이기주의는 자신의 이익을 위해 타인이나 공동

체의 이익을 무시하는 것을 뜻한다. 즉 자신의 목적을 이루기 위해 타인을 수단으로 쓰는 것이다. 이들이 타인을 위해 행동하는 것처럼 보일 때조차 사실은 자신의 목적과 이익을 추구하고 있는 경우가 많다. 지금까지 이야기해온 미국의 문화코드는 이러한 이기주의가 아니라 개인주의를 뜻한다. 이 두 가지는 매우 다르다.

우리나라 사람들은 개인주의와 이기주의를 명확히 구분하지 않는 경우가 많다. 술자리에서 누군가가 "A는 참 개인주의적이야."라고 할 경우, 그 말은 개인주의가 아니라 이기주의를 뜻한다고 볼 수 있다. 이처럼 개인주의와 이기주의는 정확히 구분하여 사용해야 한다.

## 개인주의와 집단주의

개인주의와 반대되는 개념은 집단주의다. 집단주의는 상호 협력하여 사회생활을 영위하자는 주장이다. 집단주의의 관점에서 보면 개인은 자기가 필요한 것을 사회로부터 얻기 때문에, 개인이 자신의 능력을 더 잘 살릴 때 사회가 발전한다고 본다. 사회와 개인이 유기적으로 도움을 주고받는다는 점을 중요하게 생각하는 것이다.

## 개인주의와 동성애

미국은 각 주가 독립되어 있기 때문에 동성 결혼을 허용하는 주도 있었

고 그렇지 않은 주도 있었다. 그런데 2015년 6월 26일, 미국 전역에서 동성결혼이 합법화되었다. 이 당시 대통령이었던 오바마 대통령은 '오늘은 평등에 있어서 큰 발걸음을 내딛은 날이다. 게이나 레즈비언 커플들이 이제부터는 다른 사람들처럼 결혼할 수 있는 권리를 획득한 날이다.'라는 트윗을 올리기도 했다. 개인주의 이야기를 하면서 왜 동성애를 이야기할까?

집단주의가 강한 지역에서는 동성애 문제를 개인의 문제로 보지 않고, 가족이나 사회의 수치로 보는 경우가 많다. 개인주의적 입장에서 사랑과 성은 개인적인 일이고, 소수자의 권리도 지켜져야 한다. 사랑과 성의 지향성은 개인적인 일이기 때문에 그 사람이 결정할 일이고, 그 결정이 존중되어야 한다는 것이다. 미국은 개인주의적인 사회이기 때문에 동성애 문제가 개인적인 문제로 취급되었고, 더 관대하게 받아들여질 수 있었다. 그러나 미국이 동성애를 받아들이고 인정하는 데는 꽤 오랜 시간이 걸렸다. 사실 청교도주의나 정통 기독교의 관점에서는 동성애가 허용되지 않는다. 미국 사회가 동성애를 인정했다는 것은, 청교도 문화와 개인주의의 갈등과 투쟁이 개인주의의 승리로 귀결되었다는 것을 의미한다.

그렇다면 미국은 동성애자의 비율이 높을까? 그렇지는 않다. 2013년 미국질병통제센터(CDC)에서 실시한 국민건강면접조사에서 자신이 이성애자라고 응답한 사람은 96.6%였고, 동성애자라고 응답한 사람은 1.6%였다. 이처럼 97%에 가까운 미국인이 이성애자이고 기독교 문화권이었기 때문에, 동성애에 대한 억압적인 환경이 조성될 수도 있었다. 그러나 미국 사람들은 성을 개인적인 일이라고 생각했고 개인주의에 긍정적이

었기 때문에 동성결혼에 대해서도 관대할 수 있었다.

뿐만 아니라 대다수의 미국 사람들은 소수자의 권리가 지켜져야 한다고 생각했다. 개인이 워낙 중요하기 때문에 그들의 권리를 지켜야 한다는 것이다. 그렇다면 동성애에 대해 우호적이지 않은 사회는 낙후된 사회이고 동성애에 대해 긍정적인 사회는 더 발전된 사회일까? 그렇게 간단하게 이야기할 수는 없다. 동성애에 대해 부정적이면서도 살기 좋고 정의로운 사회가 있을 수 있고, 동성애에 대해서는 관용적이지만 불합리하고 수구적인 사회가 있을 수 있다. 이 두 나라 중에 어느 나라가 더 발전된 국가인지 판단하기는 어렵다. 세계 각국의 문화코드를 이해하기 위해서는 이런 관점을 갖는 것도 중요하다.

# 4.
# 법치주의
## 법으로 해결해야만 하는 이유

법치주의는 사람이나 폭력이 아닌 법으로 국가를 운영하는 것을 뜻한다. 법치주의 국가는 널리 공표되고 명확하게 규정된 법에 의해 국가 권력이 제한되고 통제된다. 법치주의의 반대말은 전제주의 또는 무정부주의다. 전제주의란 소수의 개인 또는 집단이 자신의 판단에 의해 무엇이든 결정할 수 있는 독재정치를 뜻한다. 법치주의는 모든 민주주의 국가들이 지향하는 제도다. 우리나라도 높은 수준의 법치주의 국가로 발전해 나가고 있다.

미국 역시 법치주의를 국가운영원리로 삼고 있다. 특히 미국은 왕정을 겪지 않았으며, 시민에게 주권이 있다는 사상을 토대로 건국된 국가다. 그리고 입법부, 사법부, 행정부의 삼권분립을 통해 권력의 밸런스를 잡았는데, 그중에서도 사법부가 조금 더 우위에 있었다. 이런 구조를 만들 수 있었던 것은 미국 사람들이 뛰어나서가 아니었다. 당시 전 세계 지식인들

이 법치주의를 중요시했고, 이러한 흐름을 반영해서 신생 미국의 정신과 시스템을 구축한 것뿐이었다. 지금 우리나라가 새로 만들어진다면, 무에서 유를 창조하는 게 아니라 전 세계에 통용되고 있는 헌법과 사회체제를 참고해서 신생 대한민국의 헌법과 시스템을 만들 가능성이 높다.

우리나라는 법치주의가 잘 갖추어진 나라라고 할 수 있다. 우리나라는 최고 권력자를 적법한 절차에 따라 탄핵하고 감옥으로 보낼 수 있다. 전 세계에 그런 나라는 많지 않다. 그러나 법치주의는 꼭 좋은 법, 옳은 법을 의미하는 것은 아니다. 북한에서 최고 지도자를 비방하는 사람은 사형에 처한다는 법이 있다면, 그 법을 따르는 것 또한 법치주의다.

형식적 법치주의란, 적법과 준법의 테두리 안에서 잘못된 행동을 하는 것을 의미한다. 마틴 루터 킹 주니어 목사는 'Never forget that everything Hitler did in Germany was legal'이라고 말했다. 이것은 '독일에서 히틀러가 했던 모든 일은 합법적이었다'라는 뜻이다. 히틀러는 합법적인 방식으로 의회를 장악했고, 법을 바꿔서 독재를 가능하게 만들었다. 이것이 바로 형식적 법치주의다. 외형적으로는 문제가 없지만 실제로는 문제가 있는 것이다. 따라서 실질적인 법치주의가 중요하다. 실질적인 법치주의는 법률이 자유, 평등, 정의라는 기본적 가치 위에서 합법적이고 합리적으로 만들어져야 한다는 뜻이다.

이러한 실질적 법치주의를 주제로 만들어진 영화들이 있다. 그중에『모범시민』(2009) 같은 영화는 미국 영화사에서 중요한 위치를 가지고 있다. 이 영화는 자신의 자식을 죽인 자들이 법의 허점을 이용해 합법적으로 풀

러나자, 주인공이 법을 어기면서 사적 제재를 통해 보복한다는 이야기다. 형식적 법치주의와 실질적 법치주의, 법을 지키며 산다는 것의 한계를 잘 보여주고 있다.

미국 사람들은 왜 법에 민감할 수밖에 없었는가? 미국의 기본 문화코드를 이야기하는 자리에서 왜 하필 법에 대한 이야기를 하는가? 만약 미국인, 모잠비크인, 인도인, 중국인, 우리나라 사람이 5명의 그룹을 만들었다고 가정한다면, 이 5명이 함께 살아가면서 아무 문제없이 문제를 해결하고 합의에 이르는 것은 절대 쉽지 않을 것이다. 이런 경우에 해야 할 일은 규칙을 만드는 것이다. 5명의 의견이 다를 때는 어떤 방식으로 해결한다는 규칙을 정해두어야 한다. 그렇지 않으면 그 5명 중 가장 말을 잘 하는 사람이나 힘 센 사람의 의견에 따라 규칙이 결정될 수 있다.

오래된 사회와 국가에서는 지금까지 계속 해 왔던 문제해결의 방식이 있고, 그것이 국가 시스템 안에 체화되어 있다. 이런 사람들에게 법은 그렇게 중요하지 않을 수 있다. 그러나 미국은 이민자의 나라이다. 독일, 영국, 일본 등 세계 각지에서 온 사람들의 문화는 전부 달랐다. 사회적 합의를 위해 강력한 법이 필요했다. 반면, 미국에서는 도덕적인 판단보다 법조문이 훨씬 더 중요하다. 어떤 문화에서는 아이의 머리를 쓰다듬는 것이 모욕적인 일이 될 수 있다. 그런데 한국에서 성장하여 미국으로 간 이민자가 꼬마 여자아이를 보고 귀엽다고 머리를 쓰다듬어 주었는데, 아이의 아버지가 우리 문화에서는 여자아이의 머리를 쓰다듬는 행위는 모욕적인 행위라면서 한국의 이민자를 폭행했다면 이것을 어떻게 해결해야 할까?

한국 사람은 이것이 왜 잘못된 것이냐고 항의할 것이다. 우리 문화에서는 누구나 할 수 있는, 단지 귀엽다는 표시일 뿐이라고 하면서 말이다. 하지만 미국인의 입장에서는 이것이 잘못되었다고 생각할 수 있다. 이때는 법으로 판단할 수밖에 없다. 만약 미국의 법률에 '몇 살 이하의 아동은 설령 호의라 할지라도 보호자의 동의 없이는 신체접촉을 할 수 없다'라는 법이 있다면, 그것은 한국 이민자가 잘못한 것이다. 이때 '다른 문화에서 자랐으며 악의적 감정 없이 타문화권의 아동에게 접촉한 사람을 폭행한 사람은 처벌한다'라는 법이 있다면, 그 아이의 아버지가 잘못한 것이 된다.

이처럼 여러 국가 출신의 이민자들로 구성된 다문화사회는 법치주의가 필수적이다. 특히 기독교 문화, 다문화주의, 다인종주의를 가진 미국은 법치주의가 더욱 중요하다. 만약 히틀러 시대에 유대인들을 게슈타포 수용소로 끄고 가려고 했을 때 반항하는 자가 있으면 즉결처분이 가능하다는 법이 있다면, 그 법을 따르는 것이 법치주의이다. 하지만 그 법을 따른 독일 군인이 올바른 행동을 했다고 할 수는 없다. 법치주의적인 관점으로만 보면 이 군인은 잘못한 것이 아니다. 하지만 도덕적인 행동을 했는가에 대해서는 다시 한 번 생각해 볼 필요가 있다.

미국은 전 세계에서 가장 소송이 많은 나라다. 우리나라도 소송이 많아지고 있지만, 우리나라 사람들은 웬만하면 협의하고 이해해서 문제를 해결하려고 한다. 그러나 미국은 그렇지 않다. 미국 사람이 맥도날드에 갔다가 미끄러운 바닥에서 넘어져서 다리를 다쳤다면, 매장 안에서는 아무 말 없이 사진을 찍은 후에 집으로 돌아와서 소송을 제기할 것이다. 같은

일이 우리나라에서 벌어졌다면 어땠을까? 넘어진 사람은 '매니저를 불러와라, 이것은 매장 측의 잘못이다, 손해 배상해라'라고 하면서 싸울 것이다. 매니저 역시 '넘어진 건 당신 책임이므로 매장은 책임이 없다'라며 싸울 것이다. 그러나 미국인들은 이런 싸움을 하지 않는다.

길거리에서 교통사고가 발생했을 경우, 요즘 사람들은 싸우지 않고 보험으로 처리한다. 미국에서도 교통사고는 보험으로, 어디까지나 사무적으로 처리한다. 만약 보험회사를 부를 수 없을 정도로 급한 상황이라면, 나중에 변호사들끼리 만나서 문제를 해결한다. 이때도 합의가 이루어지지 않으면 소송으로 해결하게 된다.

## 관련 영화

영화 『음모자』(2010)는 링컨 암살범에 대한 이야기를 다룬 영화로, 미국의 법치주의를 보여주는 대표적인 콘텐츠이다. 이 영화는 극장에서 링컨 암살이 일어났을 때 그곳에 있었던 메리 서랏에 대한 이야기이다. 메리 서랏은 자신의 가족이 암살범이라는 것을 알고 있었지만, 신고하지 않았다. 링컨 시대의 헌법에도 인권을 보호해야 한다는 정신이 담겨 있었지만, 평범한 사람들은 인권에 무지했다. 메리 서랏이 유죄이든 아니든, 헌법에 명시된 천부의 인권이 훼손되어서는 안 된다고 이 영화는 주장하고 있다.

이 영화의 시대적 배경은 남북전쟁 직후다. 남자 주인공은 북부와 북부

의 이익을 지키는 것도 중요하지만, 헌법에 명시되어 있는 인권을 존중하지 않는다면 내가 북부를 위해 전쟁터에서 싸운 것에 무슨 의미가 있느냐고 묻는다. 대통령은 암살되었고 누군가는 책임져야 하니까, 용의자나 관련자 모두를 잡아 죽이라는 식으로 마녀사냥을 하면 안 된다는 뜻이다.

『음모자』, 2010, 아메리칸 필름 컴퍼니.

링컨이 살았던 남북전쟁 시대에 대한 역사적 배경 지식을 가지고 이 영화를 보는 것이 좋다. 이 영화의 제작자, 감독, 각본가가 미국에 대해 어떤 문제의식을 갖고 있는지를 알고 보는 것과 모르고 보는 것은 큰 차이가 있다. 물론 모르고 봐도 많은 것을 배우고, 생각하고, 이해할 수 있다. 그러나 단순히 콘텐츠를 수용하는 것을 넘어 직접 콘텐츠를 만들고자 하는 사람은 이것을 좀 더 깊이 있게 고민하고 이해할 필요가 있다.

법치주의는 법을 철저히 적용해서 사람들을 벌주기 위한 목적이 아니다. 법률로 정해지지 않은 유죄를 만들면 안 된다는 것이 법치주의의 진정한 의미다. 국민 모두가 그 사람이 잘못되었다고 하더라도, 법률로 정해져 있지 않다면 그 사람을 처형해서는 안 된다. 이 영화는 법치주의의 특성을 잘 보여주고 있다.

『의뢰인』, 1994,
Alcor Films, Regency Enterprises, Warner Bros.

영화 『의뢰인(Client)』(1994)은 미국의 배심원 제도의 문제점을 다루고 있다. 우리나라에서는 변호사와 검사, 또는 변호사와 변호사가 피고와 원고를 대리해서 법리를 다투고 판사가 판결을 내린다. 그런데 미국에는 배심원 제도가 있기 때문에 시민들 중에서 무작위로 선발된 배심원들이 유죄의 여부를 판가름한다. 이 영화는 이런 제도 속에서 어떻게 법이 집행되는지, 배심원 제도의 한계가 무엇인지를 잘 보여준다.

앞에서 살펴본 바와 같이 미국은 법치주의가 중요한 사회이기 때문에 변호사의 수가 어마어마하다. 우리나라 인구 5100만 명 중에서 변호사는 2만 명에 불과하다. 반면, 3억 3천만의 인구를 가진 미국은 변화가 120만 명이나 된다. 우리나라로 따지면 약 24만 명의 변호사가 있는 셈이다. 결국 인구 비례로 볼 때, 우리나라의 변호사 숫자는 미국의 10분의 1도 되지 않는다.

이처럼 미국에는 변호사도 많고 배심원 제도까지 있기 때문에 미국식 법치주의를 이해하지 못하면 『의뢰인』이라는 영화를 제대로 이해하기 어렵다. 물론, 미국의 사법제도를 몰라도 충분히 이해할 수 있도록 영화를

제작하겠지만, 미국식 법치주의를 모르면 놓치는 부분이 많을 수밖에 없다.

톰 크루즈 주연의『어 퓨 굿 맨 (A Few Good Men)』(1992)은 미 해병대의 잘못된 관습으로 인해 벌어진 사건을 조사하는 법무관이 등장한다. 역사적 관습이든 아니든, 구성원들이 거기에 복종하든 아니든 간에 상관없이, 잘못된 것이라면 응당 처벌을 받아야 한다는 내용을 담고 있다. 미국의 관습적인 법치주의의 한계를 법으로 해결하려는 모습을 통해, 군대의 전통과 법치주의가 충돌할 경우 왜 법치주의를 선택해야 하는지를 보여준다.

『어퓨 굿 맨』, 1992, Castle Rock Entertainment, Columbia Pictures Corporation, New Line Cinema.

영화『필라델피아(Philadelphia)』(1994)에는 동성애 문제와 흑백문제가 드러나 있다. 주인공 톰 행크스는 에이즈에 걸린 백인 동성애자 변호사이다. 그의 변호사는

『필라델피아』, 1993, Clinica Estetico Ltd., TriStar Pictures.

그가 비록 에이즈에 걸린 동성애자이지만, 그의 인권은 법으로 보호되어야 한다고 강력하게 주장한다. 즉, 법치주의의 중요성을 강조하는 것이다.

# 5.
## 실용주의
# 외부에서 바라본 미국의 모습

실용주의는 19세기 말에서 20세기 초에 등장한 철학 사조로, 영어로는 프래그머티즘(Pragmatism, W. James, 1907)이라고 한다. 실용주의는 행동적, 실천적인 면을 강조하는 사상이다. 프래그머티즘에 의하면 사상의 가치는 그 자체의 논리체계가 아니라 그것이 만들어내는 결과에 의해 결정된다. 아무리 그럴듯한 논리를 갖고 있어도, 그 논리에 의해 실제적인 결과를 만들어내지 못한다면 가치가 없다고 생각하는 사조이다.

듀이(J. Dewey, 1859~1952)의 도구주의가 실용주의의 대표적인 사례다. 도구주의는 '관념이나 사상은 현실 세계의 문제를 해결하기 위한 도구에 지나지 않는다'라고 믿는 사상이다. 추상적인 진리가 아니라 행위와 실천을 중시함으로써, 결과가 아닌 과정으로서의 진리를 중요하게 생각하는 것이다. 이들은 진리가 형이상학적으로 구조화되는 것이 아니라 현실적 유용성에 따라 정해지는 것이라고 주장한다. 현대 미국을 이해하기 위해서

는 이러한 실용주의 철학을 이해해야 한다.

서양철학은 대부분 유럽에서 발생되고 발전되어 왔다. 이러한 서양철학에는 플라톤에서 칸트로, 칸트에서 헤겔로 넘어가는 계보가 존재한다. 서양 현대철학은 크게 이성주의와 반이성주의로 나뉜다. 헤겔을 중심으로 마르크스, 후설, 알튀세르, 프랑크푸르트 학파, 하버마스가 이성주의적 계보이고, 니체, 프로이트, 하이데거, 푸코, 라캉, 데리다 등이 반이성주의적 계보이다. 이러한 현대철학계보에서 미국의 실용주의 철학은 높이 평가받지 못하고 있다. 그러나 미국에서 나타난 실용주의는 유럽의 철학 전통에서 벗어난 새로운 접근방식을 제시했다는 의의를 가지고 있다.

『캐스트 어웨이』, 2000, 20th Century Fox, DreamWorks SKG, ImageMovers, Playone.

이러한 미국 특유의 실용주의 철학이 미국의 현실에 어떻게 반영되었을까? 벤츠, BMW 같은 고급 자동차들이 주로 만들어졌던 유럽과 달리, 미국에서는 대중적인 모델들이 주로 만들어졌다. 1908년 포드 사에서 'T모델'이라는 대중적인 자동차 모델이 출시되었다. 이것은 컨베이어 벨트를 놓고 거기에서 장인들이 하나하나 순서대로 자동차를 조립해 나가는 것이 아니라, 일반 노동자들이 만들어가는 자동차였다. T모

델은 자동차가 얼마나 아름답고 편안하고 성능이 좋은지가 아니라, 자동차는 사람을 태워서 이동시키는 도구일 뿐이므로 저렴한 가격으로 튼튼하게만 만들면 된다는 사상이 반영된 자동차였다.

리바이스 청바지 역시 미국의 실용주의적 사상이 반영되어 있다. 리바이스 청바지는 서부개척시대 때 텐트를 만드는 천으로 만든 바지였다. 쉽게 닳지 않아서 노동자들이 많이 입었는데, 시간이 지나자 미국 의류의 상징이 되었다. 유럽에서는 전통적으로 화려하고 패셔너블한 의복들이 중시되었지만, 미국에서는 노동과 생활에 편리하고 튼튼한 옷이 중시되었다. 이것 또한 미국의 실용주의적 사상이 반영된 것이다.

실용주의에 딱 맞는 영화라고 하기에는 어렵지만, 미국 사람들이 사물을 바라보는 관점을 알아보기 위해 톰 행크스가 주연을 맡은 『캐스트 어웨이(Cast Away)』(2000)라는 영화를 보려고 한다. 톰 행크스는 국제우편화물을 처리하는 회사의 직원이었다. 그러다보니 시간과 효율을 중시하며 살아가고 있었다. 그런데 불의의 사고로 외딴 섬에 떨어져서 혼자 살아가게 되었다. 그러다 보니 어떤 것이 인간의 생존에 도움이 되고, 어떤 것이 무의미한지를 자연스럽게 깨달아 갔다. 이 영화는 형이상학적인 논리도 중요하지만, 그것이 인간의 생존 자체에 도움이 되는 것인지를 묻고 있는 것이다.

# 6.
## 개척정신
# 더 넓어지는 프론티어

---

　개척정신(frontier spirit)은 새로운 것에 대한 도전, 변경지대를 개척하는 억센 정신을 의미한다. 미국에는 서부 개척시대의 역사가 있다. 서부개척은 1890년대에 끝났지만, 미국은 그 이후에도 새로운 개척을 계속해 나갔다. 국토를 넓혀갔다는 뜻이 아니라 새로운 분야에 대한 도전을 계속해 나갔다는 뜻이다. 미국의 개척정신을 보여주는 대표적인 사례는 우주에 대한 도전이다. 우주에 최초로 인간을 보낸 것은 미국이 아니라 구소련, 즉 지금의 러시아였다. 이에 자극을 받은 미국은 세계 최초로 달에 사람을 보냈다. 그 이후, 미국은 그 어느 국가보다 적극적으로 우주를 개척해 나갔다.

　반면, 우리나라는 이미 나와 있는 것을 더 스티브 잡스를 비롯한 미국의 기업가나 엔지니어들은 아이폰처럼 인류의 삶을 바꾸는 새로운 디바이스를 만드는 경우가 많다. 효율적으로 만들어서 사람들이 사용하기 편

리하게 만드는 것에 그치는 경우
가 많다. 반면, 우리나라는 이미
나와 있는 것을 더 효율적으로 만
들어서 사람들이 사용하기 편리
하게 만드는 것에 그치는 경우
가 많다. 응용하는 것은 잘 하지
만, 근본적인 변화를 이끌어내지
는 못하는 것이다. 이런 점에서
도 미국인들이 개척정신이 드러
난다.

『황야의 7인』, 1960, The Mirisch Corporation.

우리나라에는 우주를 배경으로
하는 콘텐츠가 드물다. 이것이 우
리나라 컴퓨터그래픽 기술의 한
계 때문일까? 꼭 그런 것은 아니
다. 우리나라의 컴퓨터그래픽 수
준은 그렇게 뒤떨어져 있지 않다.
그럼에도 『인터스텔라』나 『마스』
같은 우주영화들을 만들어내지
못하고 있다. 이것은 우리나라 사
람들이 미국 사람들에 비해 미지
의 영역을 개척하는 것에 대한 두
려움이 좀 더 많기 때문이라고도
볼 수 있다. 이러한 미국 특유의

『매그니피센트7』, 2016, L스타 캐피털,
빌리지 로드쇼 픽처스, 핀 하이 프로덕션스,
이스케이크 아티스츠.

『데어 윌 비 블러드』, 2008, Paramount Vantage,
Ghoulardi Film Company, Miramax Films.

모험정신과 개척정신은 서부개척 시대로부터 이어져 내려온 미국의 전통이자 문화코드이다.

이러한 미국 특유의 개척 정신은 서부영화에서 가장 많이 나타나 있다. 지금은 주춤하지만, 서부영화는 미국뿐만 아니라 전 세계적인 인기장르였다. 거친 황무지와 미지의 영역을 개척하려는 투쟁심과 독립정신을 잘 보여주기 때문이다. 서부영화의 인기는 1930~40년대에 절정이었지만 그 이후에도 끊임없이 제작되었다. 1962년에 만들어졌던 『황야의 7인』이 2016년에 『매그니피센트 7』이라는 영화로 리메이크되었다. 『데어 윌 비 블러드(There Will Be Blood)』(2008)라는 작품도 서부시대를 배경으로 하고 있다.

미국 콘텐츠를 보면 새로운 환경에 처한 개인이 스스로를 믿고, 스스로의 힘으로 개척하고 투쟁해서 승리를 거두는 이야기가 많다. 이것이 미국 사람들이 좋아하는 소재이자 이야기이기 때문이다. 우리나라나 일본 사람들은 미국 사람들에 비해 이러한 개척정신이 높지 않다. 부자들이 등장하는 콘텐츠의 경우, 우리나라와 미국은 이야기 전개방식 등에서 큰 차이가 있다. 따라서 개척정신을 이해하는 것은 미국과 미국의 콘텐츠를 이해

하는 것에도 중요하지만, 한국과 한국사람, 한국의 콘텐츠를 이해하기 위해서도 중요하다.

**콘텐츠**
**세계**
**시리즈**

인간은 생각을 하기 때문에 다른 동물들과 차별화된다. 원시 인간은 자신의 생각을 소리나 그림으로 표현하기 시작했다. 처음으로 콘텐츠가 만들어진 것이다. 시간이 흐르자 언어와 문자가 태어났고, 이를 통해 역사와 문화가 만들어졌다. 이로써 콘텐츠 세계가 시작되었다.

# 콘텐츠 문화를 건너다

콘텐츠 세계로 시리즈 04

발행 2021년 02월 25일

지은이. 전현택

발행. 김태영
발행처. 씽크스마트 책짓는집
주소. 서울특별시 마포구 토정로 222(신수동) 한국출판콘텐츠센터 401호
전화. 02-323-5609 / 070-8836-8837
팩스. 02-337-5608
메일. kty0651@hanmail.net

ISBN. 978-89-6529-258-6   (04600)

씽크스마트 책짓는집
책으로 사람을 짓는 집, 생각의 깊이와 넓이를 밝혀주는 "더 큰 생각으로 통하는 길"입니다

도서출판 사이다
사람의 가치를 밝히며 서로가 서로의 삶을 세워주는 세상을 만드는 데 필요한
"사람과 사람을 이어주는 다리"의 줄임말이며 씽크스마트의 임프린트입니다.